精緻創意 POP 字體

新形象出版事業有限公司

序言

　　近年來POP廣告已成為一般商場、店面促銷產品及賣場氣紛營造不可或缺的行銷利器，在無形中隨著促銷活動而帶來許多附加價值，相對的要營造好的賣場氣紛就必需要培訓好的POP創作者，一個好的創作者不但要具備正確的POP廣告製作概念，配合求新求變的作風，才能逐日在POP廣告界異軍突起。

　　本書主要提供了POP創作者許多字體的書寫變化及製作POP海報的正確關念，並有多種實際運作範例，希望讀者能善加運用，製作出最具經濟效益的「精緻POP海報」，進而發展出多元化的展示效果。

　　筆者由衷的希望此書能讓讀者在作業上發揮最大的功能，引起大家的共鳴，再次的感謝各界給予的肯定與支持，讓我們這群志同道合的朋友們共同成長、茁壯吧！

簡仁吉

1993.4

目錄

第一章字體設計的意義

中國文字是世界上最美麗的文字,其涵養及精意都讓人嘆爲觀止,對於我們從事POP創作者來講發揮的空間也相當的廣泛,不是只局限筆劃,筆法的專研已延至美化字形、設計字體的層次,方可導引美工從業人員對字形架構研析給予最近的體認與方向。基本而言,POP的創作絕不是將字體寫公整,流暢就好,應對其部首、涵意做最詳盡的分析就能延伸自己在字形設計的發揮領域,否決八股的字學觀念,你將會漸漸對字形設計**「感情用事」**創作出意想不到的韻味來,這樣就能體會到中國文字可愛的一面了,除此之外要坦然接受**「字體設計」**創作層次,不僅是書寫而已最重要的仍是自我意念的表達,這樣興趣融合創作,創作激發自我意識,自我即可導引出對事對物的**「新戀情」**。你也可用畫一幅畫的心態來面對字體設計,從選景、打稿至上色絲毫馬虎不得,相對的**「設計」**形同**「創作」**相輔相成促進新觀念、新主義的誕生,也吻合這意識型態充斥

的現實社會,不僅可延長自己的美術生涯激發出創造的本能。設計字體的趣味是立足於「心」與「新」之間,要有「心」的感受「新」的觀念,這種基本的體認都是源自自己常識、知識及觀察力,所以一個專業人員蒐集資料、記筆記是不可或缺的紮根工作,一定得耐心且執著的爲自己未來的前程做最完善的準備。若是能確切做好這二件事,除了可累積經驗本質學能的專精外,最重要的是你已知道自己想要的是什麼,在此筆者群除了鼓勵各位讀者跟我們一起爲這有趣的POP世界革新、精緻化外,讓這塊萬能美工的跳板成爲你坦途的最佳後盾。

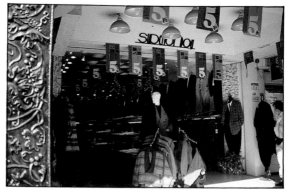

●服飾店賣場ＰＯＰ佈置實景

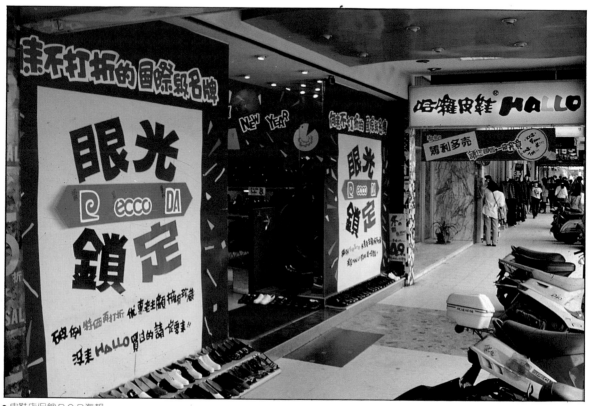

●皮鞋店促銷ＰＯＰ海報

■精緻化

何謂精緻化？簡單的說就是無論在書寫、裝飾、設計字體時，都得從「大點著眼、小點著手」，千萬不可忽略小地方的補足，可能整個視覺效果就決定在這些小點的修飾，所以就設計的觀點來說「完整性」是相當重要。字形設計不外是將字體付予另外一種生命，所以在開始與結束都得做最詳盡的企劃及最完整的交代，基本上筆者規論出以下三點可供讀者在創作時走向「精緻化」的參考：

一、論粗細：胖與瘦大家在抉擇時一定偏向於瘦的一方，由此可知細、瘦、長的形態較為精緻，比如化粧品給人神秘高貴的感覺，其字形定略呈細長形，較能說服女性消費群激起她們的購買慾望。反之，食品業、科技業就較適合粗大隱重的字形。就筆劃的粗細而言，愈細的線條其精緻感愈夠，所以在做版面最後的整理、劃線、修飾時所選擇的筆類不宜太粗、因為易暴露粗糙的一面。重點之一粗細強烈對比的搭配是條讓高級感表露無疑的捷徑，可多利用這個版面設計的小偏方。

●戶外ＰＯＰ實景(配合立體ＰＯＰ佈置)

●促銷ＰＯＰ海報(精緻化)

二、論程序：一張好的作品需要有確切的導引，使閱覽者不會產生觀賞的障礙，所以「主副」關係的取捨，是決定「好」與「壞」的基準。就一張POP海報而言，文字的主副關係就是靠製作時手續的多寡來決定表達力的主導，通常主標為二種字形裝飾的混合，副標為一種，說明文、指示文就不須做任何的裝飾。這樣視覺與閱讀導引就可很明確的表現。插圖的處理背景算是帶領走向精緻化的最佳法寶，不僅能更完整的把插圖的特色予以表現，更重要是考驗創作者的組織能力，如何適當配置、取捨讓作品本身能散發出應有的魅力。單一圖片其說服力是不夠的，可用襯底、加框等裝飾讓圖片能更精緻。從以上種種處理版面的方式，相信讀者即可看出「程序」的重要性，但決不是多下功夫、多幾道手續作品就會精緻，還是得看情形再決定多寡，放棄無謂的裝飾及修整才不會有「畫蛇添足」、「多此一舉」的情形產生，所以要確知一個重點，適可而止的「手續」即是精緻，反之則為「瑣碎」，須切記！

三、論實用：在美術創作中「實用」便是一個重要的課題，無論是材料選擇或是創意方向等都應以「實用」為主導，何謂「實用」呢？不單

僅是實際的運用而已其義意是相當廣泛，就材料而言拿水彩與油漆來做比較你會發現，油漆的精緻感就遠超過水彩，因為油漆經得起日晒雨淋與日常生活習習相關，但水彩卻只能在「紙上作業」其材料的延展性就不如油漆的用途。其「實用性」及「精緻感」就是與生活、自然呈平行，在舉個例子，百貨櫥窗及眼鏡櫥窗其感覺就是差在「實用」這個字眼裡，你若仔細的比較，百貨櫥窗裡面的道具設計大部份是改裝於現成的百貨飾品，在其上動個手腳加點變化，除了有新的風貌外最重要的是不會失去真實感，且設計的淺意識也比較「生活化」。反之眼鏡櫥窗所擺設的道具絕脫離不了美術用品，如保麗龍、珍珠板、美術紙、卡典希得等其時效性及真實感均比百貨櫥窗遜色很多，所以「精緻感」的定位是與「實用」相輔成的。

綜括以上幾點，若是讀者能融會貫通，相信對你在美術創作的方向可更確定創作的原則。

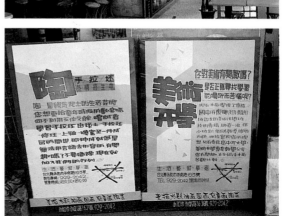

●情人節ＰＯＰ海報實景

●招生海報實例

■專業化

　　廣告設計的範圍相當大，在這分工漸細的廣告天地裡，專業的訴求成為最重要的課題，相形之下POP廣告也已朝這個方向大步邁進，所以從小點的字形架構到大規模的活動企劃，都得對主題、訴求對象及POP廣告的宣傳技巧、原則做極為詳細的分析及可行性的判斷，由此可知媒體配角「POP廣告」早就應該獨立出來發表「配角心聲」，尋找在廣告界裡的定位，筆者在此慎重的聲明簡陋的POP時代已經過去了，讀者應以全新的心態迎接活潑生動「新POP觀念」，除了以更謹慎、更專業、更精緻的眼光來看他，最主要讓主導賣場的角色更能發揮其促銷功用，做好賣場與消費者溝通的橋樑，依照貫例筆者為「專業化」也做以下三點的評析，可供讀者在製作或企劃活動時有更深切的依據。

　　一、點（文字造形，平面媒體製作）：從大綱看來其主要所敘述的重點便是「紙上作業」，從書寫文字而言，比例、架構、配件、裝飾、設計、變化等從簡而易探討其趣味與義意。版面的構成：文案編排、內容、色彩計劃、主副關係、視覺焦點、插圖等都是不可忽略的表現形式，從以

● 服飾店折扣吊牌實例

● POP指示牌

● 招募海報實例

● 實際範例運用

7

上種種的表達來看，是不是有著「萬能美工」的雛形，除了可應證POP廣告的價值、更可確立有本錢獨立出來成為一門廣告的專業知識。

二、線（展示效果、賣場佈置）：如何讓銷售能更順暢，更突出。賣場的陳列擺設亦是一門重要的學問，從材料的選擇、空間場合的安排，廣告媒體的展示都是馬虎不得，再配合點（平面媒體）視覺展示，隆重且謹慎的為促銷管道鋪上坦途，所以除了得了解佈置的技巧及小偏方，更需徹底明瞭材料的用途及製作時的捷徑，便可抓住消費者的心，刺激其購買慾望。

● POP指示牌

● 吉示性海報實例

● 拍賣場實景

● 招募海報實例

● 招募海報實例

三、**面**（形象提昇、行銷企劃）：其實一個產品能給予人深刻的印象，全是著重於包裝及行銷企劃，一個好的企劃，是得從企業產品的形象先做最深入的了解，如公司的歷史、經驗、訴求對象、標準色等都是企劃者的基本認知，才能針對公司的特色，運用可行的行銷管道把公司形象、產品給推銷出去，打贏一場漂亮的勝仗。但除了得增強自己的本質學能更需擁有實務的經驗，因為在理性與感性雙管齊下定能塑造出意想不到的效果。切記企劃對每一件事都是一種保障及行事的規則典範。

綜括以上之點，便是走向專業的順序，若是能實在且紮根的學習，相信有朝一日你一定能成為POP廣告的專業者，不要在拘泥於八股的POP觀念，跟著我們一起暢遊有趣的POP世界。

● 攝影寫真集促銷ＰＯＰ

● 促銷ＰＯＰ

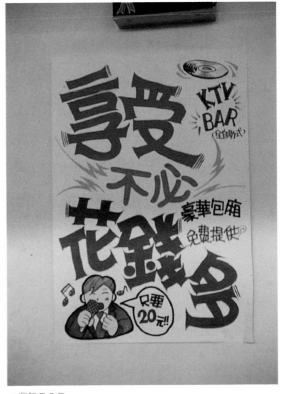
● 促銷ＰＯＰ

第二章字體設計工具介紹

　　充份利用有限的工具,做出最多樣的字體變化乃是本書的訴求重點之一。以往,您或許困於工具不足、經費缺乏,而無法添購足夠的用具,以致做POP時欠東缺西,不是筆沒水就是沒有足夠的顏色供使用,但是,您可能忽略了一些「好用又便宜」的工具,本篇的工具介紹特別針對「實用」與「經濟」兩點,將一般POP工作者常用的工具一一做詳細的各別介紹,務使每樣器具之功能達到最大的發揮。

　　本篇共分3大單元、包括**麥克筆、裝飾筆**與**軟毛筆**三部分,而麥克筆又依筆頭形狀的不同分為鑿刀型與平口型二種。麥克筆是書寫字體的最主要工具,而裝飾筆主要用在字形的裝飾或海報的裝飾,而其本身也可用作字體的書寫。軟毛筆則涵蓋了平塗筆、水彩筆與毛筆三種,用以彌補麥克筆(POP筆)的缺點,麥克筆雖然書寫便捷,但若寫在顏色略深的紙張上則墨水會被吸收,造成不鮮明的顏色而使製作

效果大打折扣,而軟毛筆就不會有這種禁忌,因為它是以廣告顏料來書寫,而其本身的色相也遠較麥克筆多,因而近年來逐漸成為POP製作時不可或缺的利器之一。能夠充份掌握工具的特性、優缺點,方能在製作時達到事半功倍的效果,這也是POP工作者所應有的認知,正所謂「工欲善其事、必先利其器」啊!

　　以下的工具介紹多為一般常用的POP工具,當然也還有許多其它品牌、其它種類的用具,由於版面有限,僅提供最常用、最實用而又符合經濟價位的用具做介紹,遺漏之處還請包涵。

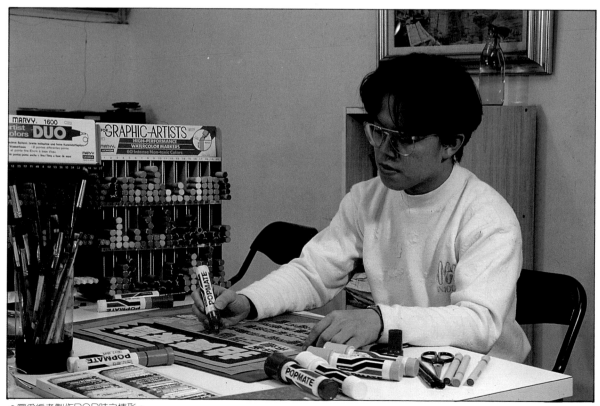

●圖為編者製作POP時之情形。

一、麥克筆（POP筆）

　　麥克筆是製作POP時的左右手，其重要性可見一斑，因此，我們若想做好POP，首先便需對麥克筆有充份的了解。一般市面上的麥克筆原本是用來做設計用，但由於其筆頭寬扁的特性，用來書寫字具有美觀又明瞭的效果，故逐漸被用來做為今日POP製作上的主要用具，然而麥克筆一般來講，其寬度最寬僅到0.7cm，若要製作手掌大以上的字體時，便需購買所謂的（POP筆）了，POP筆的寬度常用的有6mm、12mm、20mm、30mm，可用來製作較大型的字體。

　　而麥克筆可依其墨水特性分為油性和水性兩種，油性筆遮蓋力強，可書寫在任何固體上，但若寫在棉質成份多的紙上則字體邊緣會有暈開的不良現象，水性筆則相反之，致於POP筆則均為油性。而麥克筆和POP筆又可依筆頭形狀分為**鑿刀型**與**平口型**，兩者之差別主要是在運筆上的握姿與轉筆時的角度不同，後面會做仔細的比較分析。

●各種大小尺寸的POP筆（油性）

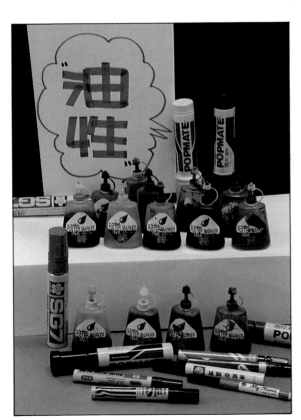

●各種顏色POP之補充液（油性）

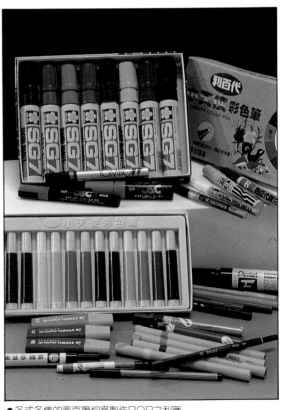

●各式各樣的麥克筆均為製作POP之利器

A鑿刀型

運筆方法／

鑿刀型故名思議就是指筆頭的形狀有如鑿刀，前端成尖銳狀，市面上有很多POP筆、麥克筆是呈這種形狀的筆頭。鑿刀型筆書寫時筆的斜度較大，約與紙面呈45°角做平行移動，務使**筆的兩端切實與紙面緊貼**。鑿刀型筆在轉筆時（遇筆劃轉折時）較平口型筆方便，可運用碗力同時用手指輕轉一下筆身使筆頭方向改變。

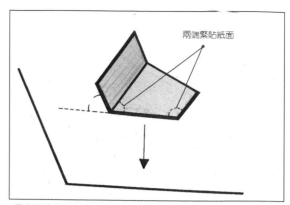

● 書寫時筆頭兩端應與紙面呈親密關係

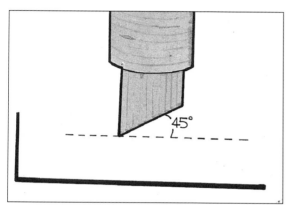

● 鑿刀型筆頭之特色

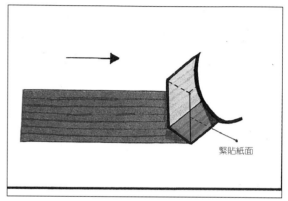

● 運筆時力求平行。

■ 運用MARVY－GRAPHIC筆著色

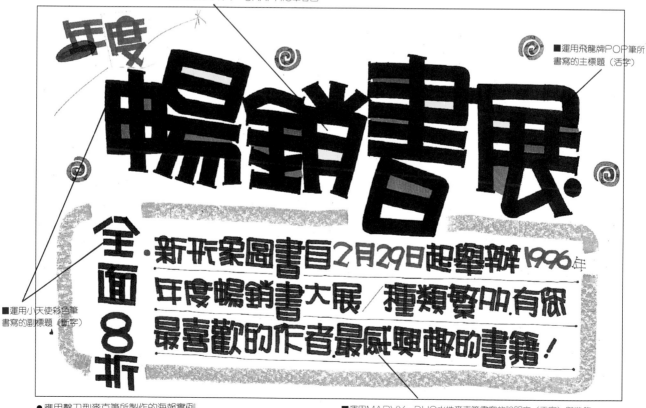

■ 運用飛龍牌POP筆所書寫的主標題（活字）

■ 運用小天使彩色筆書寫的副標題（斷字）

● 應用鑿刀型麥克筆所製作的海報實例

■ 運用MARVY－DUO水性麥克筆書寫的說明文（正字）與裝飾

● 飛龍牌POP筆（大型）

(a)**特性**／筆頭寬度15㎜×10㎜，油性筆，可用
（POSTER MARKER）補充液替代補充
油墨。

(b)**用途**／大標題書寫、底紋繪製、畫框。

(c)**優點**／價格便宜，可書寫在任何固體上。

(d)**缺點**／顏色較少，筆頭太軟壽命較短。

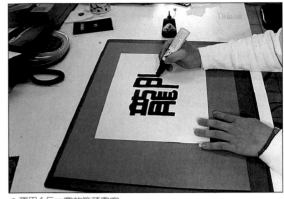

● 運用15㎜寬的筆頭書寫

● 飛龍牌大型POP筆

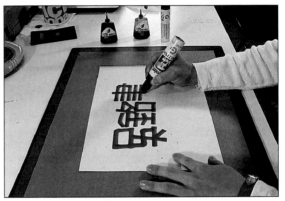

● 運用10㎜寬的筆頭書寫

■原比例字體範例

● 運用飛龍牌POP筆實際的書寫子體，充份運用筆的特性寫出各種字形 變化

13

●角6（POPMATE）、B（利百代）、天鵝牌、（中型）

(a)**特性**／筆頭寬度均為6mm、角6與B麥克筆均為油性，鵝牌為水性（無法補充墨水）

(b)**用途**／副標題書寫、說明文書寫、畫線。

(c)**優點**／B麥克筆便宜、鵝牌顏色多（90色以上）

(d)**缺點**／角6價格較高、鵝牌無法補充墨水。

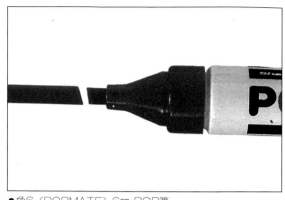

●角6（POPMATE）6mm POP筆

●利百代（B）麥克筆與天鵝牌麥克筆

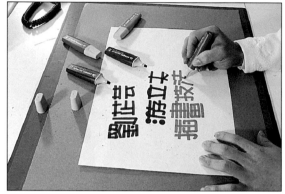

●運用天鵝牌麥克筆書寫字體的情形

■原比例字體範例

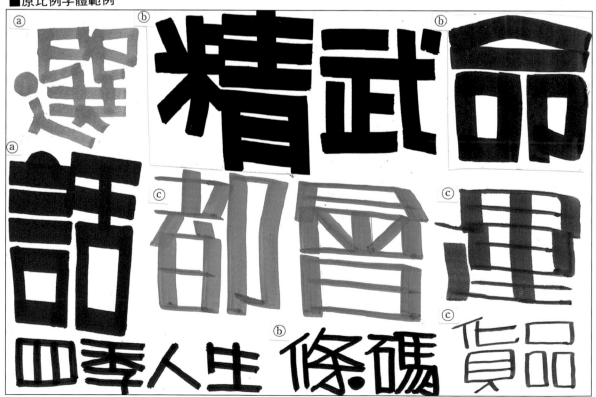

●運用角6ⓐ、B麥克筆ⓑ、天鵝牌麥克筆ⓒ、所書寫之各式字樣

● 小天使彩色筆

(a)**特性**／筆頭5㎜×2㎜，可書寫多種字體、水性筆無補充液。

(b)**用途**／副標題、說明文書寫、畫線、畫圖等。

(c)**優點**／價格最便宜一盒12色約60元左右，書寫效果佳。

(d)**缺點**／目前僅出12色，顏色太少。

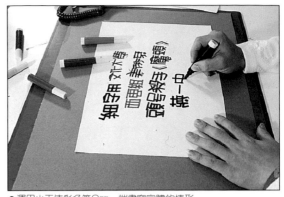

●運用小天使彩色筆2㎜一端書寫字體的情形

●小天使彩色筆

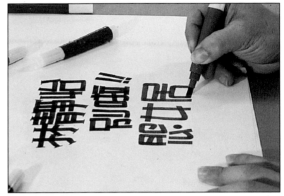

●運用小天使彩色筆5㎜一端書寫字體的情形

■**原比例字體範例**

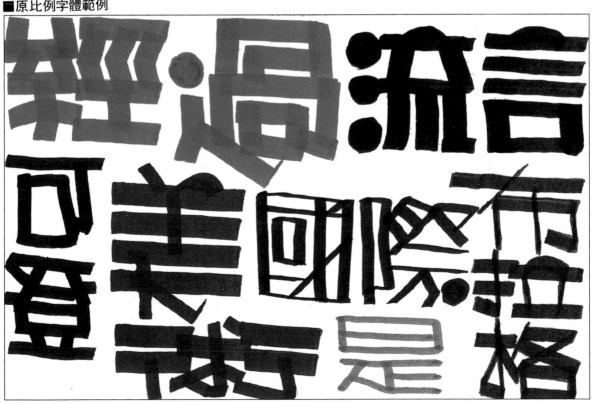

●運用小天使彩色筆之筆頭所書寫之各式字形。

●MARVY日製DUO與 GRAPHIC ARTIST（小型）

⒜特性／DUO筆頭為3㎜與1㎜雙頭型，GRA-HIC為4㎜單頭，均為水性。

⒝用途／說明文書寫、插圖著色、畫線、勾邊。

⒞優缺點／DUO較便宜約20元左右，筆頭也較耐寫，適合寫字用，GRAPHIC則水份較多，價格略高，做為著色用較佳，兩者顏色均為60色。

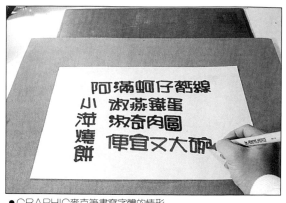

●GRAPHIC麥克筆書寫字體的情形

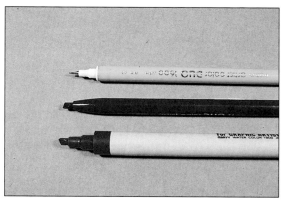

●MARVY－DUO與GRAPHIC－ARTISTS水性麥克筆

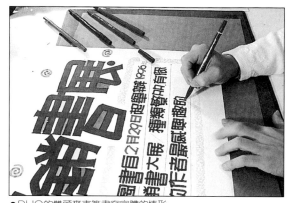

●DUO的雙頭麥克筆書寫字體的情形

■原比例字體範例

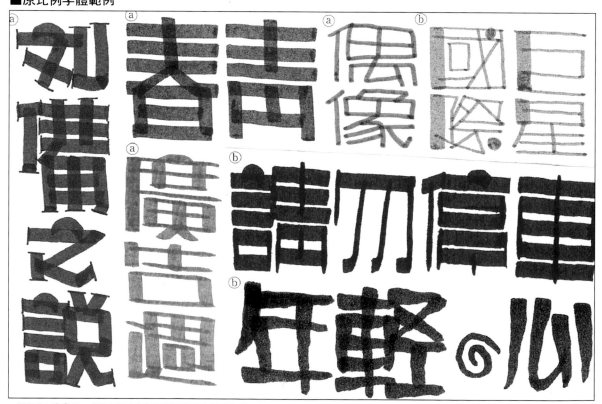

●運用DUO⒜圖、GRAPHIC⒝圖實際書寫之各式字樣。

B.平口型

運筆方法／

平口型的筆頭是平形的,市面上大型的POP筆多屬之,此種筆在書寫時保持握筆與紙面的斜度成45º角,同時須保持筆頭與紙面接觸的兩端切實**緊貼紙面**,如此畫出的線條粗細墨色才會均勻,遇轉折時須運用到手臂整個帶動,必要時可同時調整紙面方向以利運筆。

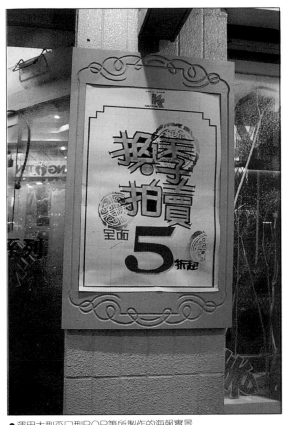

●運用大型平口型POP筆所製作的海報實景

■30㎜、20㎜

/5㎜

●平口型POP筆之簡圖

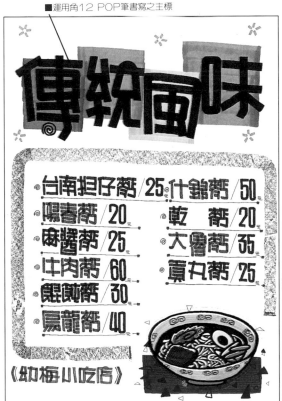

■運用角12 POP筆書寫之主標

●運用平口型POP筆書寫主標題之海報

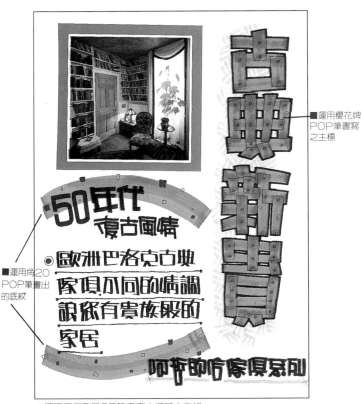

■運用角20 POP筆畫出的底紋

■運用櫻花牌POP筆書寫之主標

●運用平口型POP筆書寫主標題之海報

● 角30、角20（POPMATE）(大型)

⒜**特性**／筆頭30㎜×5㎜與20㎜×5㎜，油性筆，可用（POSTER MARKET）補充液（約110～120元，可用很久），油性筆。

⒝**用途**／大型字、標語書寫、底紋、畫框、著色等)

⒞**優缺點**／POPMATE的角30、角20為POP專業人員的最愛，耐用與書寫效果都無庸置疑！

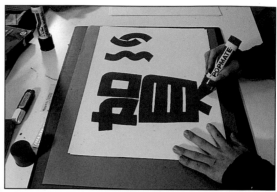

●使用角30㎜書寫大標語之情形

●角30㎜與角20㎜POP（POPMATE牌）

●使用角20㎜書寫大標語之情形

■原比例字體範例

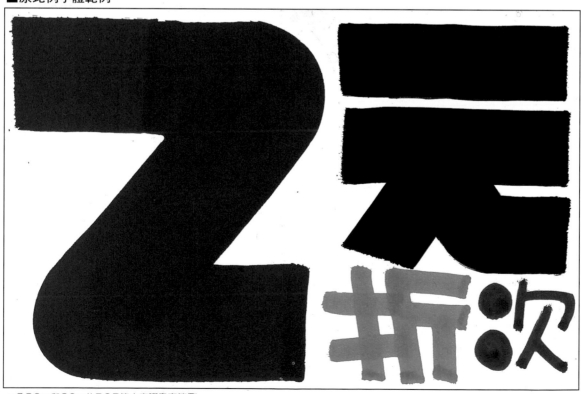

●角30㎜與20㎜的POP筆之實際書寫範例

●櫻花牌SG7（大型）

⒜**特性**／筆頭20mm×10mm，油性筆，可補充油墨，日製品，可做兩種寬度的字體設計。

⒝**用途**／大標題書寫、底紋繪製。

⒞**優缺點**／櫻花牌的角20價格較POPMATE便宜，是次一級的代用品，顏色為8色（一盒），色相稍嫌太少些。

●運用櫻花牌POP筆20mm一頭書寫字樣之情形

●櫻花牌POP筆

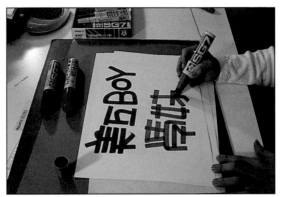

●運用櫻花牌POP筆10mm一頭書寫字樣之情形

■原比例字體範例

●運用櫻花牌POP筆書寫之各式字形變化

● 角12（POPMATE）麥克筆

(a)**特性**／筆頭12㎜×4㎜油性筆，可加補充液，是這個尺寸的POP筆最好的一種。

(b)**用途**／主標題書寫、畫框、底紋繪製等。

(c)**優缺點**／筆頭耐用，顏色多，可加補充液，故壽命很長，價格約70～80元，是可投資的筆型之一。

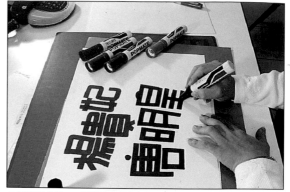

● 運用角12㎜一頭書寫字體的情形

● 角12㎜（POPMATE）POP筆

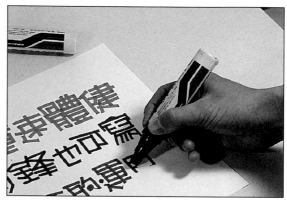

● 運用角4㎜一頭書寫字體的情形

■ **原比例字體範例**

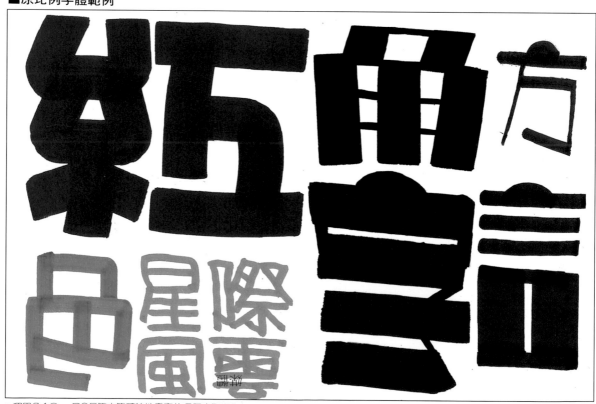

● 運用角12㎜ POP筆之筆頭特性書寫的各種字形變化

二、裝飾筆

　　POP的製作近年來已逐漸往精緻化與專業化發展，所以光靠麥克筆書寫的表現形式是不夠的，裝飾用筆便孕育而生，裝飾筆的種類很多，書中主要介紹的均為常用的而又價格合理的用具。裝飾筆適量的運用，可使畫面更加活潑、多元化，提增作品的精緻感，而不是像以往千篇一律的光靠麥克筆書寫，給人呆板的模式感覺。讀者除了可運用書中介紹的以外，也可自己從周遭尋找可用之材，也許會有意想不到的效果呢！

●上圖右起為保護膠、中間3瓶為噴漆、左後兩瓶為完稿膠

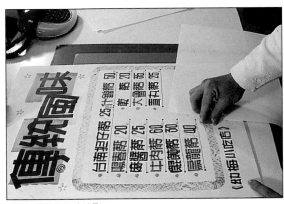

●運用蠟筆裝飾之情形

●各種類之裝飾筆

■運用蠟筆書寫主標題

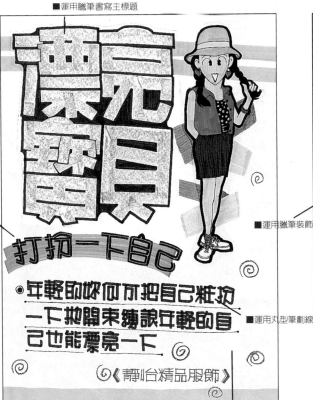

■運用銀筆勾邊裝飾

■運用蠟筆裝飾

■運用丸型筆劃線

●運用裝飾筆製作之POP海報

■運用蠟筆做裝飾圖案

■運用立可白勾邊

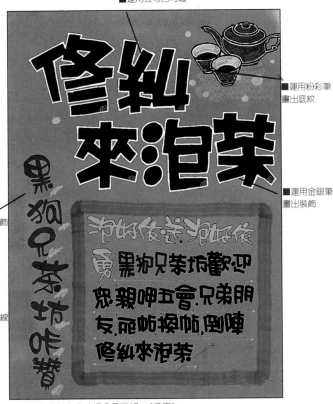

■運用粉彩筆畫出底紋

■運用金銀筆畫出裝飾

●運用裝飾筆製作之POP海報。（色底）

●丸10、3、1、mm（POPMATE），雄獅奇異筆

(a)**特性**／筆頭呈圓形，運筆書寫時不須轉筆，線條粗細有5mm、2mm、1mm等，油性筆（另外市面上常用的水性簽字筆也是必備用品）

(b)**用途**／說明文、小字之書寫、畫線、勾邊等。

(c)**優缺點**／書寫便捷是丸型筆的優點，（POPMATE）丸型筆價格略嫌高，不合經濟效益，但可加墨水，若以長期使用來看卻可嚐試。

● 丸型筆在書寫時沒有轉筆方面之限制

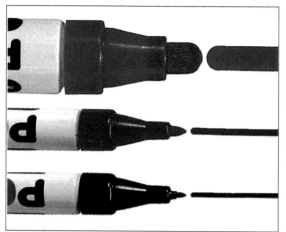

● 丸型POP筆

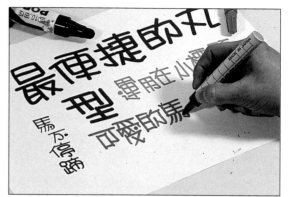

● 運用丸型筆書寫子體之情形

■ **原比例字體範例**

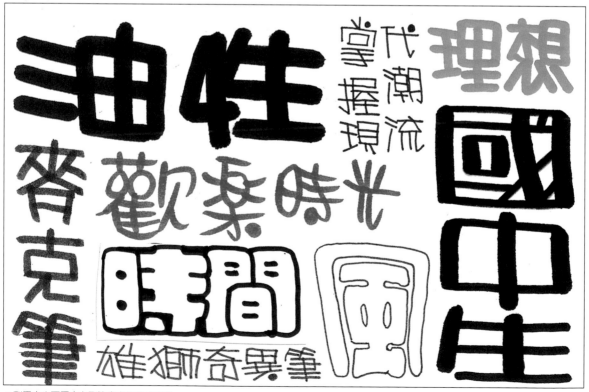

● 利用大小不同之丸型筆書寫的各式字形

●臘筆、色鉛筆、粉彩

(a)特性／顏色多、附著力強、變化豐富。

(b)用途／底色塗沫、框邊、著色、寫字均可。

(c)優缺點／臘筆是油性的，使用最方便，不用像粉彩筆使用後須加噴固定液，價格也較便宜（飛龍牌49色一盒約95～100元），但臘筆除了做特殊效果外，不適宜用來製作底紋，因為它會排斥墨水（包括油性筆）粉彩則較適合塗底（粉彩適合先塗底再在上面寫字，臘筆適合先寫字後再用臘筆在字上面做裝飾。）

●運用粉彩筆裝飾之情形

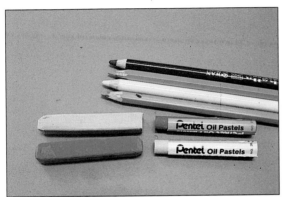

●色鉛筆（上）粉彩筆（左）臘筆（右）

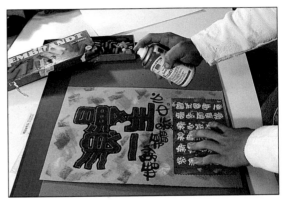

●使用粉彩後須噴保護膠，防止畫面弄髒

■原比例字體範例

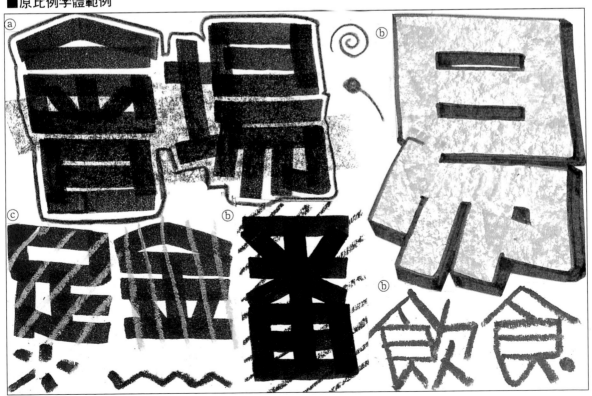

●運用粉彩筆ⓐ臘筆ⓑ色鉛筆ⓒ之實際裝飾。

●勾邊筆（金銀筆）、立可白（極細）

(a)**特性**／勾邊金、銀筆屬油漆筆、遮蓋力強、有大中小之分，立可白也是油性，遮蓋力強，可做字形修正、修飾。

(b)**用途**／深色字反白、勾邊、修飾、畫線等裝飾、也可直接用來書寫字體。

(c)**優缺點**／價格稍高，但效果佳，補救敗筆、錯誤，有其價值。

●運用金銀漆筆做裝飾情形。

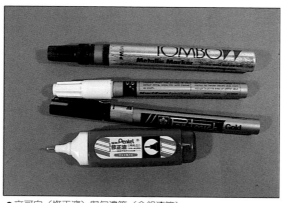

●立可白（修正液）與勾邊筆（金銀漆筆）

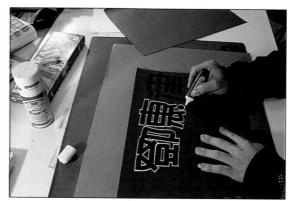

●運用立可白做勾邊之情形

■原比例字體範例

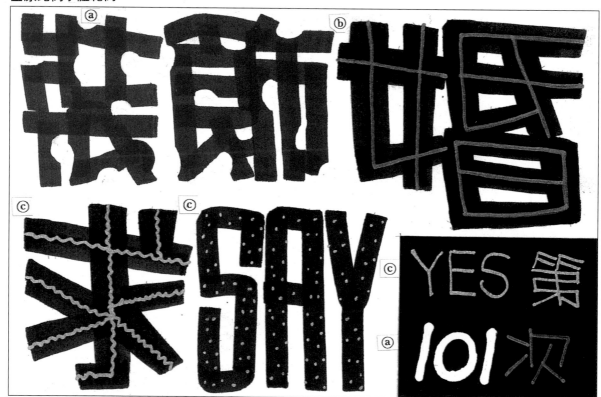

●運用立可白ⓐ金漆筆ⓑ銀漆筆ⓒ做出的裝飾效果。

三、軟毛筆

　　前面介紹了麥克筆、POP筆、裝飾筆，現在要介紹軟性毛的筆類，分平塗筆與水彩筆、毛筆三類，軟毛筆在前一本書「變體字」有詳細的介紹，這裏僅做重點分析，軟毛筆是運用廣告顏料來書寫，故可書寫在各種有底色的深色紙上仍能保持鮮明的顏色，這是麥克筆所無法作出的。在運筆方面則與麥克筆類似。

● 各類進口美術紙張運用在POP上效果甚佳。

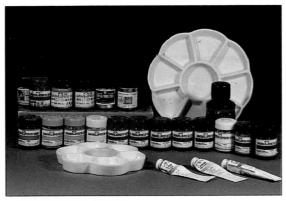
● 軟毛筆常用之各種顏料用具

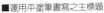
■ 運用平塗筆書寫之主標題

● 運用軟毛筆製作之POP海報　　■ 運用水彩筆書寫之副標題　　　　■ 運用毛筆書寫之說明文。

● 平塗筆

⒜特性／軟性尼龍毛，呈寬扁形，依大小不同從○號到12號（甚至更大）。書寫起來線條粗細均勻平順。

⒝用途／字體書寫、塗底色、大面積塗繪。

⒞優缺點／平塗筆之優點在於適合大面積平塗、易控制線條粗細，缺點是較呆板。市面上也有尼龍毛製圓頭筆，用來書寫字體其線條變化很豐富多變！

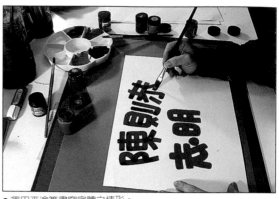

●運用平塗筆書寫字體之情形。

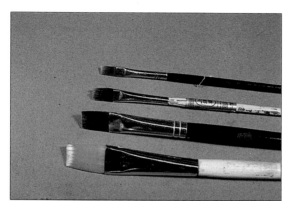

●各種尺寸之平塗筆

●運用平塗筆書寫字體之情形，此圖是做飛白的效果。

■原比例字體範例

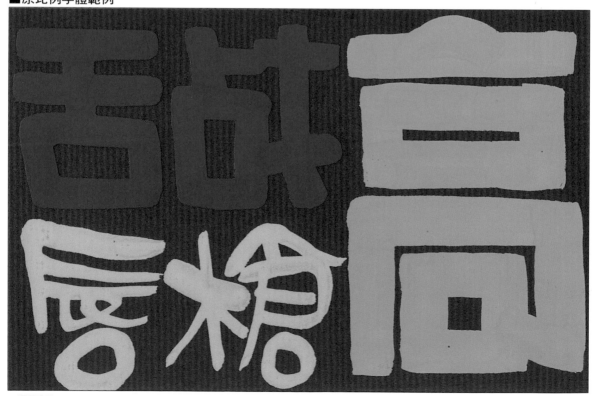

●運用6號平塗筆（右）、4號（左上）、2號（左下）書寫之字體。

●水彩筆（圓頭、尖頭）

(a)特性／分爲圓頭形和扁頭形，以動物毛爲主較平塗筆軟，吸水性較強富彈性，線條變化較大。

(b)用途／字體書寫（POP字、變體字）、畫圖、上色等。

(c)優缺點／用途廣，吸水性強，但筆鋒較鈍，寫小字須選擇好的筆方能得心應手。選擇好的水彩筆應試驗其吸水性是否良好，是否會掉毛，好的水彩筆在沾水後用手指撥弄後會恢復原狀而不是變形！

● 運用圓頭水彩筆之書寫情形。

● 各形式之水彩筆

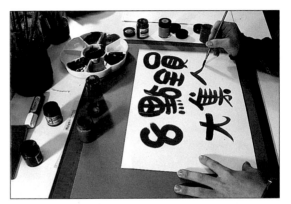

● 運用平頭水彩筆之書寫情形。

■原比例字體範例

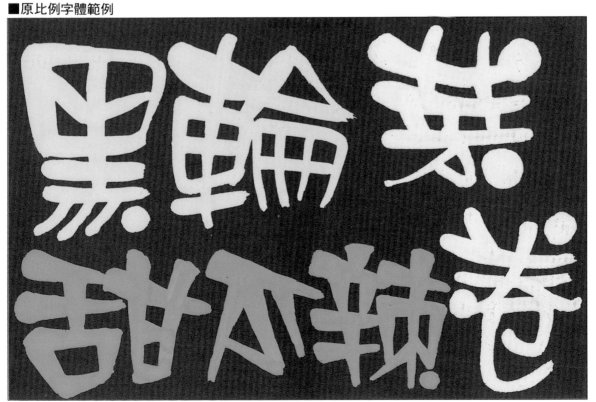

● 運用水彩筆所書寫之各式字體變化。

● 毛筆

(a)**特性**／毛筆對中國人來說應該都不陌生，它
有其他筆所沒有的特點—中鋒，寫出來的字體
渾實有力，線條又最具變化，是軟毛筆中最廣
用的筆類之一。

(b)**用途**／書寫字體、畫線、勾邊、裝飾等。

(c)**優缺點**／毛筆用途極廣，優點多於缺點，但
要選擇一隻好的毛筆不易，一分錢一分貨在毛
筆的購買時是最好的例子，讀者若有心購買還
是要慎重考慮才好。

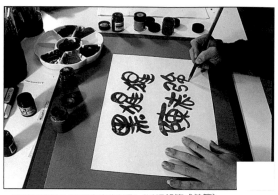

●採筆肚寫法之變體字書寫情形（採握鉛筆式執筆）

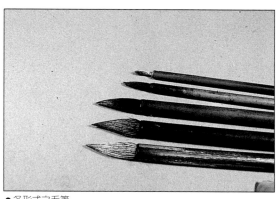

●各形式之毛筆

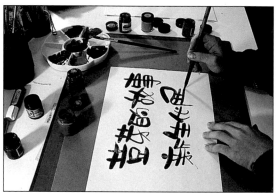

●採筆尖寫法之變體字書寫情形（採寫書法式執筆）

■原比例字體範例

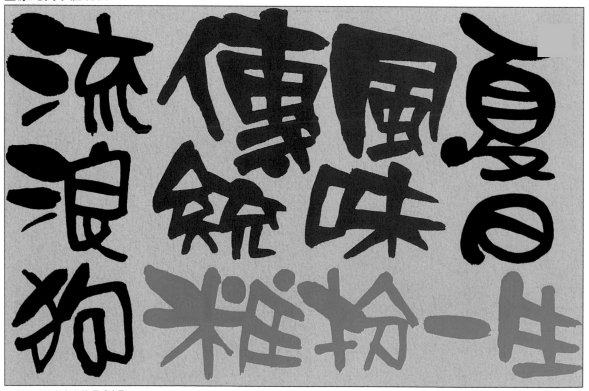

●運用毛筆書寫出的各式字形。

■特殊用具介紹

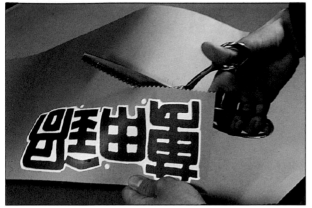

● 運用鋸齒形剪刀製作POP情形。

● （完成品）予人新鮮感。

● 運用油性奇異筆在保利龍上腐蝕（圖案要相反），再塗上廣告顏料拓印在紙上。

● （完成品）予人傳統古樸之感。

● 運用割形板的方法再噴漆可做大量複製。

● （完成品）予人現代感。

■特殊裝飾製作過程

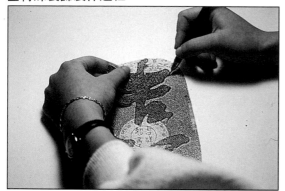
①先用筆刀將吉祥字體割出做爲形板

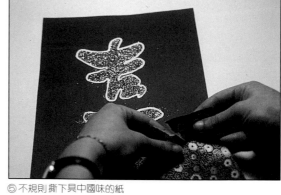
⑤不規則撕下具中國味的紙

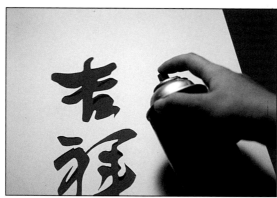
②噴上膠

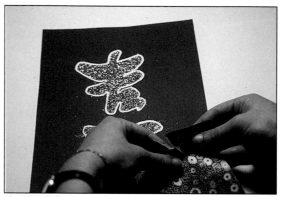
⑥噴膠後貼上

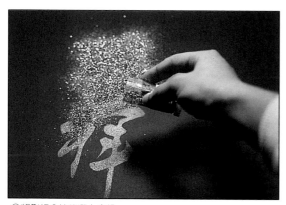
③將形板拿掉後灑上金粉

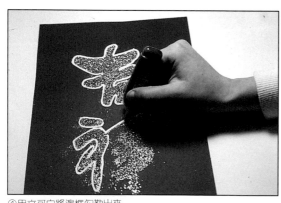
④用立可白將邊框勾勒出來

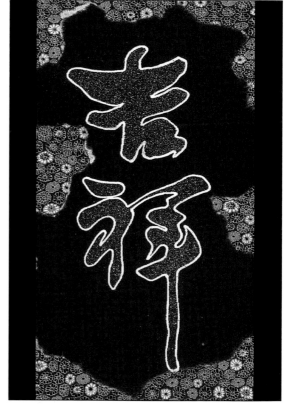
●完成圖

30

● 背景利用噴漆噴出來的效果

● 利用牙刷噴出底紋的效果

熱情

● 將字體彩色影印壓扁

● 將粉彩磨成粉末塗抹在紙上當做背景效果

● 運用不同的印刷字體也是很特殊的裝飾

● 將字體彩色影印拉長

● 將底紋影印在紙張上割出拍賣字形

● 將顏料甩在有色紙上,待顏料乾後寫出「驚豔」兩字

第三章字體部首架構設計

就一般從事POP創作者而言，寫字猶如家常便飯因此未對其做更深入的研究與探討，就是由於這種忽略導致POP字體書寫的形式變化不是很多，筆者深感這一點瓶頸，特地的將字形的架構與部首搭配做完整的整理，並集各家精華，讀者可依自己的喜好加以取捨，基本上除了能讓POP字體其變化空間的延展性增加，最重要的可讓字體呈現出多樣的面貌來。

基本上字體架構的設計最佳的法寶便是打點、畫圈，除了可製造趣味感外，還可緩和字體僵硬的筆劃，除此之外，幾合圖形也可充份的應用在此，讀者應確知一點，公整的字形有其特性如整齊、嚴肅具說服力但不見得適用，由此可知，**「統一中求變化，變化中求統一」** 在此便能發揮出最大的效果，以下的實例從各個不同的部首裡你將會體會到文字造形的趣味，可運用簡單的數理原理如平衡、中分、錯開、重心、比例、空間、完整性等做為字形架構設計的依據，慢慢的去探討研究，再配前述的幾合圖形，除了能讓字體有不一樣的味道，更能讓自己對字體有更深切的認知，字體的完整是POP創作一切的根本，不可小看字體的魅力喔！

在「精緻創意POP字體」這本書中對其字體的架構及書寫方式已做很完整的說明，再配合此單元，相信你將寫出別具風味的字形來，快充份享受「新的POP觀念」吧！

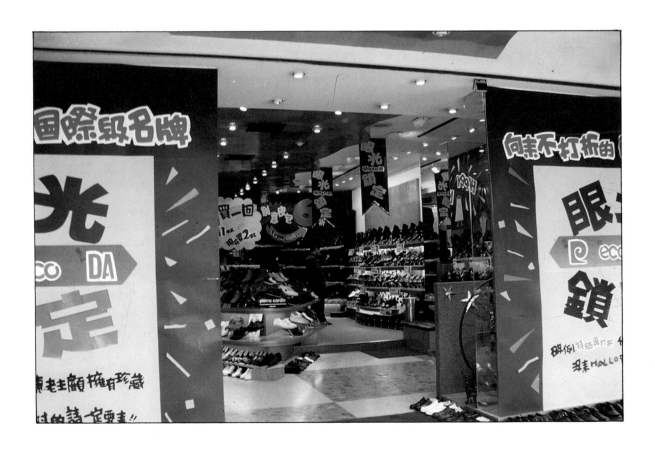

分析／

(一)**衣、大**字等部首的表現形式，可利用打點來製造趣味的效果，在這特舉出第2.3個**衣**字部首及第2個**大**字部首，充份應用在書寫時的參考，並詳照範例找出自己適合書寫的方法。

(二)**欠**字部首中分的寫法可穩定字形的重心（第二個），**虍**字部首注意錯開的原理，**戈**字部首得注意方向感及打點的位置。

PS：配合以下活字範例可嘗試各種部首的搭配，相信可書寫出別具風味的字形來。

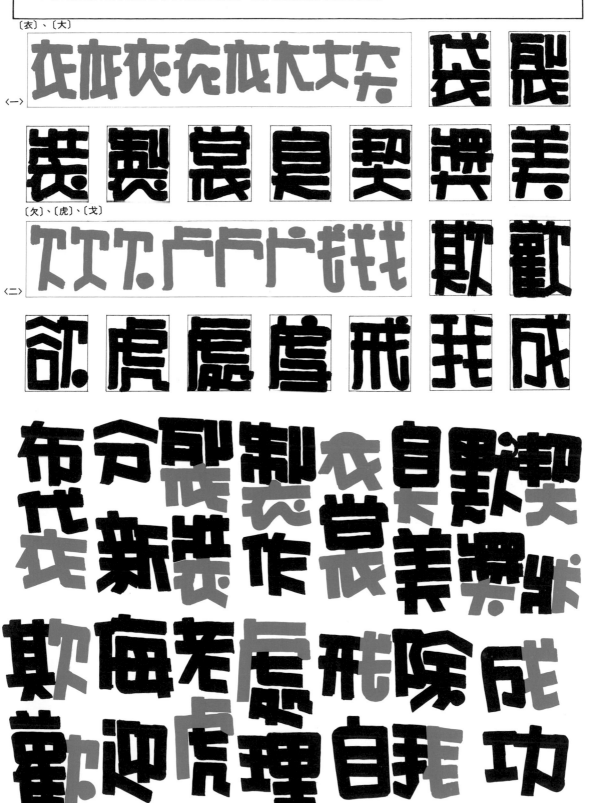

33

分析／

(一)分析戶字部首直、橫寫法有何不同，架構是否穩定，矢字旁重心、中分、打點等方式皆可給文字很大的發展空間，注意立字部
首的各種寫法。

(二)心字部首特舉出九種的表現形式，讀者可依空間、比例、書寫方式來選擇，點的配合亦是心字的最佳組合。

(三)連字部首可根據其字形的架構，是否能配合其搭配的字形，並注意書寫時的順予及流程，將可將字形更完整的呈現出來。

(四)日、目部首兩種表現形式是互通的，皆可舉一反三，除了擺脫中國字的寫法外，更需注意小缺點的補足，交接處是否完整。

〔戶〕、〔矢〕、〔立〕

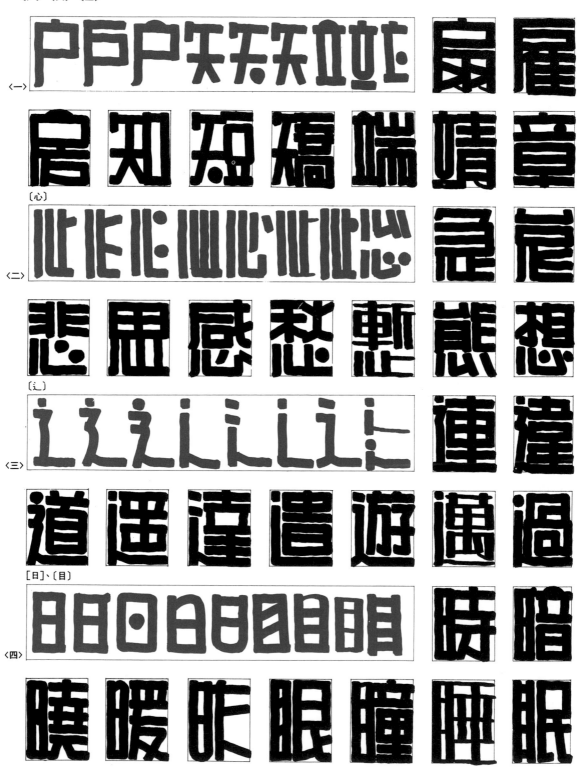

〈一〉

〔心〕

〈二〉

〔辶〕

〈三〉

〔日〕、〔目〕

〈四〉

34

想 矯 正 眼 睛 扇 子
心 知
道 逍 遙 遊 雇 顧 童 工
知 短 視 心 房 作 文 章
道 近 利 腎 象 糙 態
暗 違 規 超 速 端 午 遊
地 感 睡 過 頭 悲 寡 愁
恩 破 曉 暗 瞳 晨 情 補
真 溫 暖 孔 眠
昨 夜 相 思 達 到

(一)冠字的部首可看出充份應用到點的裝飾外,更讓字形具活潑感並增加可看性。

(二)金字部首表達的方法相當的多元化,再配合其下配字中的打點,除了能增加字形的多變性外,製造多樣化的面貌 來,尤其是 點的裝飾。

(三)糸字部首也是一個千面女郎,各種的書寫效果都能讓人接受,除此之外小字的寫法,可平均、中分、打點等都有不錯的效 果。

(四)文字部首也是很多元化,可錯開、中分等,可挑適合自己的形式,但待考慮配字的形式,再選擇即可看出完整的書寫效果。

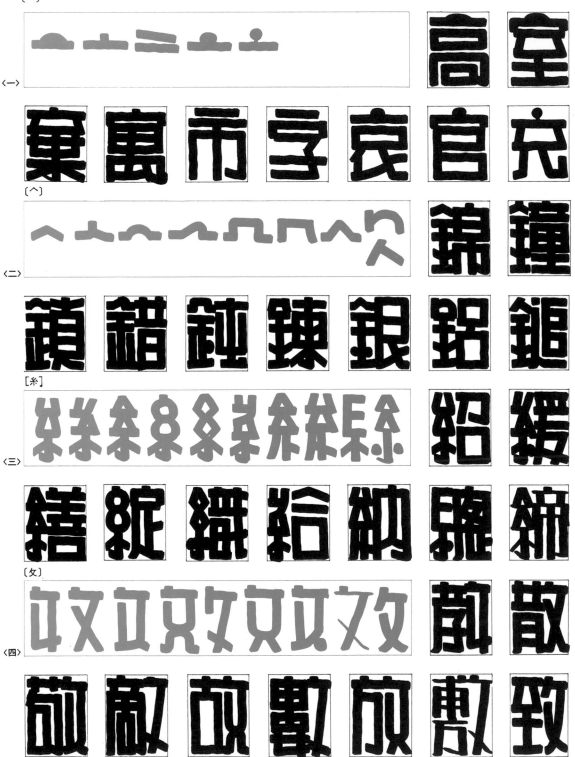

〔宀〕
〈一〉

〔金〕
〈二〉

〔糸〕
〈三〉

〔文〕
〈四〉

分析／

(一) **女字部首**除了可應用其中國字的寫法外，但得知道去做變化方可增加其可看性，強調一點需知道方向感的重要性。

(二) **提手旁**這個部首是最易表現的字體，只要注意筆劃之間的方向感及配合，相信可變化出極具風味的字形來。

部首須掌握起點跟終點的關係且注意主副之間的搭配，其是中間那一點的變化可視自己的創意，可讓其延展性增加。

(四) **左阜右邑**也就是阝字部首，其書寫時最須注重的是字的書寫，除了交接處得交待清楚外，還得擴充他的變化。

〔女〕

〔扌〕

〔忄〕

〔阝〕

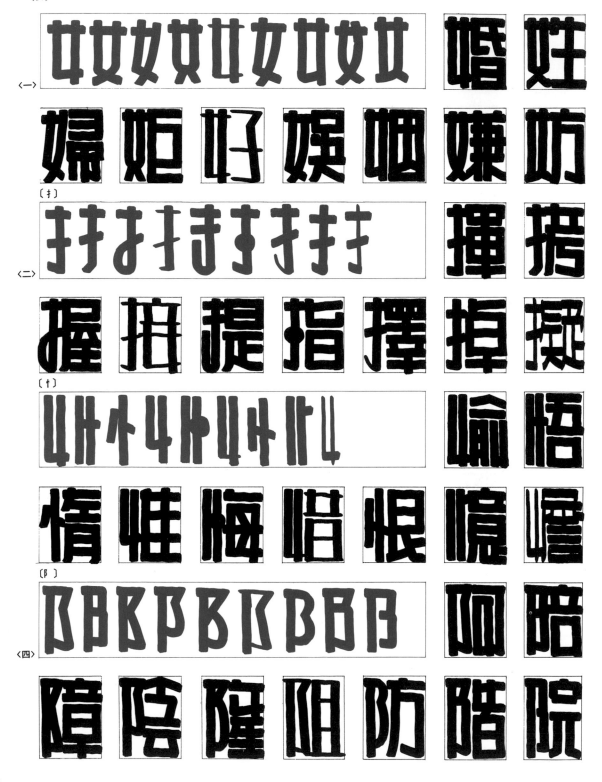

38

婚 姻 妙 筆 擇 袁 情
喻 快 扼 拭 妨 礙
提 悔 婦 逆 阻 擾
防 恨 限 揮 無 候
懶 接 時 陰 險 惜
憒 搶 奸 詐 起
睹 摸 購 隆 重 捶
時 姐 名 愛 憎

分析／

㈠**木**字部首從以下九種的書寫形式來看，除了可平分、中分、打點、交錯外，是否注意到掌握字體的平衡感及重心。

㈡**口**字部首的各種形態，運用在字形的設計時可大膽的採用幾合圖形的變化，方可製造出特殊的效果來。

㈢**具帽子形狀的**部首除了密切的將點加以表現，線條的方向更可創造出不同的韻味來，**米**字部首只要掌握好字形平分的架構就可將字形完整的表達。

㈣**草**字與**竹**字部首其差別與變化就在字形的方向及與點的關係，但得注意到筆劃之間的空隙不宜留太多的空白。

〔木〕

〈一〉

〔口〕

〈二〉

[艹]、[米]

〈三〉

〔艹〕、〔竹〕

〈四〉

40

分析／

（一）水字旁有活潑及穩重的書寫形式，有點與線的配合，也有純粹以點來表現，一筆成形等，可依個人嗜好而加以選擇。
（二）火字部首其變化也相當大，書寫時不易，可練習適合自己的筆法，中分在此的功用均已充份的發揮，並適切採用點的配合，增加趣味感。
（三）火字部首及打點應注意字形的架構，再搭配在空間及書寫流利充許下的書寫形式。
（四）貝字部首除了帶口字外輪廓的變化外，其下兩撇也是主導整個字形的重心，所以須對字形的整體做最完整的考量。

〔水〕

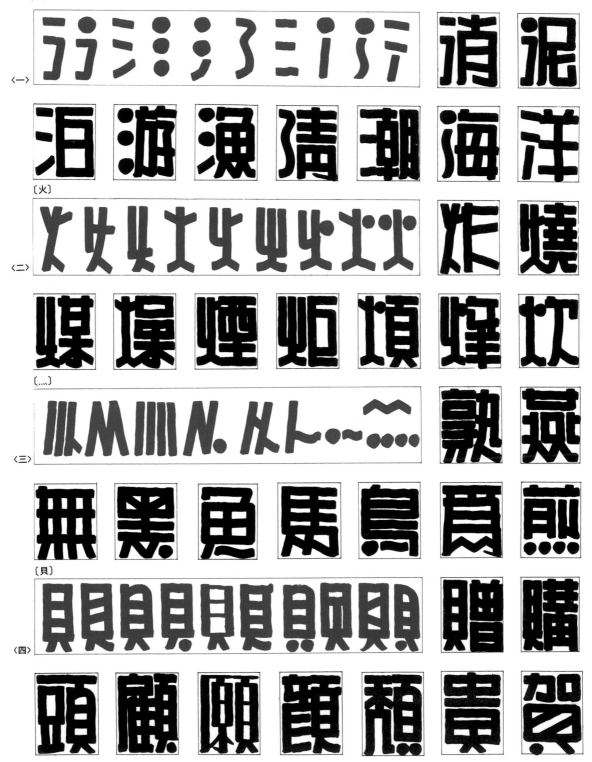

42

楚 河 萬 界 遠 祥 洋
害 浪 漫 演 潮 海 羊
口 流 行 唱 汐 停 泊

爆 炸 蓉 當 勞 堪 氣 塔
煙 壞 酒 雞 熾 熱 化
火 填 雜 碳 燻 壤

為 什 麼 煎 熬 美 蜂 千
熟 双 燕 牌 魚 鳥 里
了 黑 店 無 聊 熊 馬

分析／

(一)示字部首需考量的原則大致上與木字部首大同小異，但其書寫的形式有採取較中國字的味道，其點有具視覺導引的效果。

(二)雨字部首須注意其內四點的變化，視空間再決定其書寫形式，食部首跟衣字旁的表達是相通的，可運用點來做趣味感。

(三)言字部首需注意起點終點的關係，並切記口字須擴張，子字部首需多加練習因他是筆劃裡較不好寫的，尤其是運筆時的流暢

(四)刀字部首及寸字部首都得充份掌握起點跟點的關係，並切記打勾處要連接好，耂字部首可選擇適合自己的表現形式。

〔礻〕

<一>

〔雨〕、〔食〕

<二>

〔言〕、〔子〕

<三>

〔刂〕、〔寸〕、〔耂〕

<四>

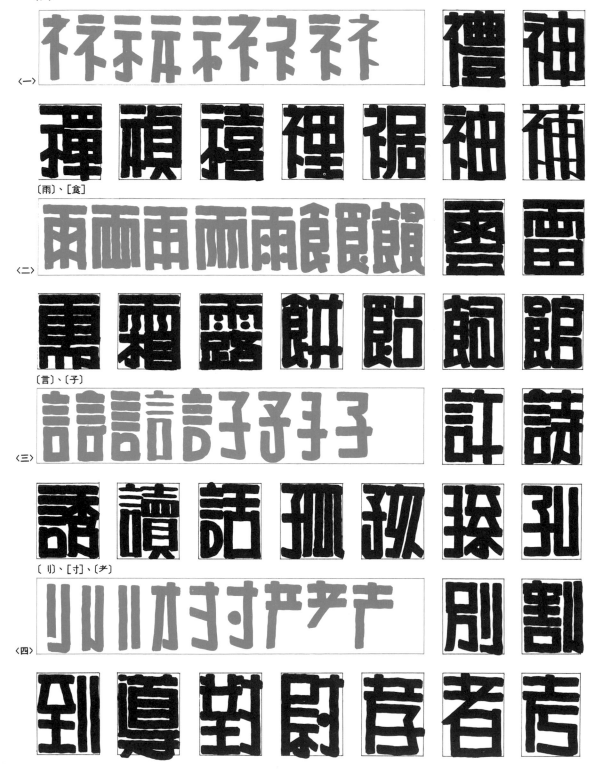

44

禮物 彩雷 冰雹 霜露
雲 電 霂 霰水
神仙 霜霜

禪彈導 餅裝飯飼讀
乾餌布局料書

禮複觀 期許詩篇誘導

泰表短 孤擔孫子作
禧裡裾 兒孫瞳孔者走

神由子 道對少彥
補君 別象尉順走

第四章配件裝飾設計

一般而言在製作POP海報時為了提高文案內容的易讀性，在畫面構成中會運用一些記號、圖形將重點或主角強調出來，這些記號或圖形都是書寫POP海報的重要「配件」，一般常用的圖形很多，例如：圓點、括弧、心形、方形、星形、不規則形、三角形、橢圓形等等。由於這些具強調作用的圖形其造形很單純，一般人在日常生活中看慣了這些造形、自然而然的產生一股親切感。然而利用這些配件來做強調的例子很多，一般報紙、雜誌裡隨手可得、筆者特別將這些配件歸納整理以便各位讀者參考，若能善用這些「配件」，不但可以提高海報的可看性、也能引起觀者的注目。

以上所介紹的圖形皆為幾合造形所構成，一般較為常見，此外讀者們還可運用日常看慣的昆蟲、器物將其造形簡單化作為海報中的「強調記號」，不但可增加整體的趣味感，板面構成將會顯得更活潑、更具變化。

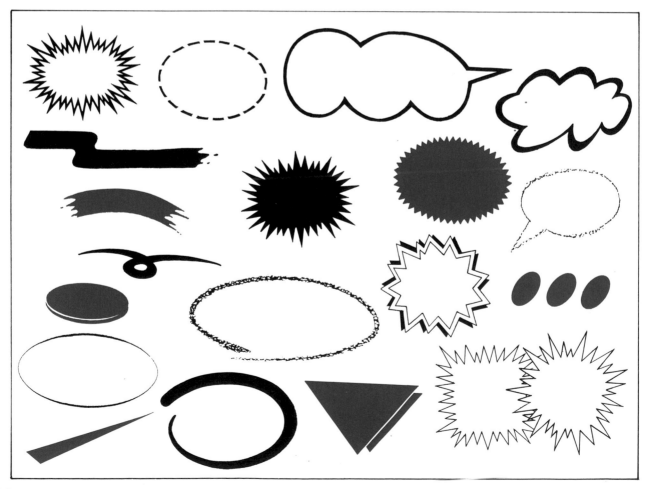

585,000元

東光百貨
Wonderful Palace

賀

國際新聞焦點

尖端科技的智慧結晶

免費

寒假春節團第二波
NT$6000元

6.25

夏の驚喜

品質保證

33
刮刮大贈送

8 週年

81年12月27日
竭誠期待您的光臨

Merry X'mas

感謝熱情支持，第二梯次熱列報名中！

最受歡迎的專欄

100%

歡迎來電洽詢：(02)7170270

▲旅遊快訊▲

千島湖色千山景‧
人間何覓黃山境

Wellcome

摩登風情

歡迎
光臨

耶誕特價
*NT$6000*元

新發售

感恩大贈送

★ 直接由美國空運來台

週年慶

★澳洲盛夏耶誕風情★

請盡速報名 千萬別錯過哦！

令人食指大動的
海中佳餚
新鮮美食‧耐人尋味

甄妮會客室專訪

*35,500*元

不二價

賞楓賞雪

歡樂送好禮！

■配件裝飾實際範例

● 說明效果的運用

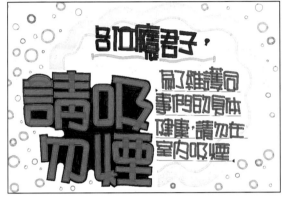

● 邊框的運用

● 說明效果的運用

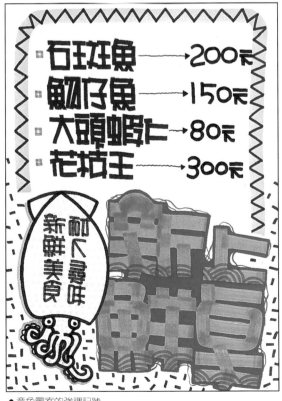

● 章魚圖案的強調記號

● 矚目的強調記號

● 說明效果的運用

● 當作底紋的運用

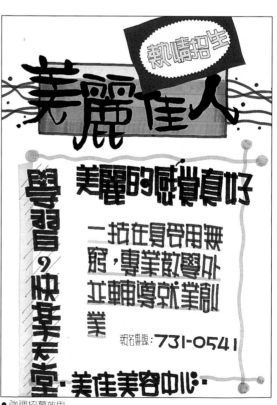

● 強調招募效果

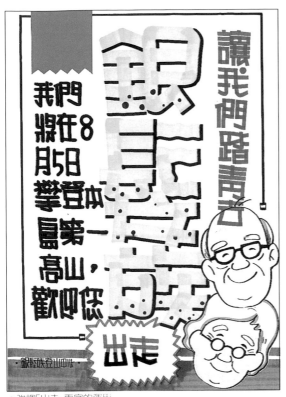

● 強調「出走」兩字的運用

● POP立牌運用

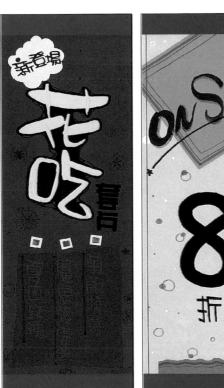

● 新登場套餐的強調

● 折價吊牌

● 強調「完全手工精製」

第五章字體裝飾設計過程介紹

■正字（外框陰影法）

①先用鉛筆把字形架構畫出來（下筆不可太重）

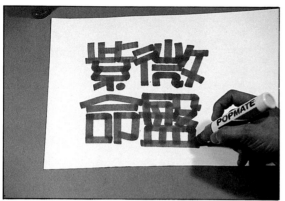
②先用角12mmPOP筆畫出「紫微命盤」之字形

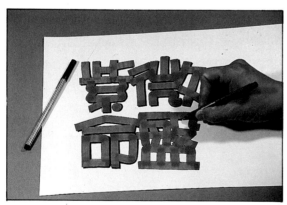
③再用細的簽字筆沿字形畫框，再用稍粗黑筆畫陰影部份

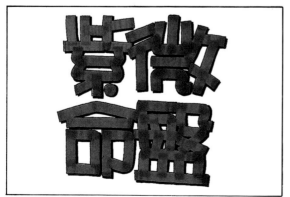
④完成圖（要領／其陰影須統一方向，假設有一光源）

■重疊字框邊法Ⅰ（外粗內細綠）

①用角20mm畫出「風雲際會」，並讓其筆畫重疊，用鉛筆畫出重疊處

②用粗的3mm麥克筆（或粗的簽字筆）畫整組字的外框

③再用細的簽字筆仔細畫出筆劃重疊的部份

④完成圖。（要領／一個筆劃疊一個筆劃，一字疊一字）

■重疊字框邊法II（外粗、細雙線）

①用角20㎜POP筆畫出「火鳳凰」之重疊字體

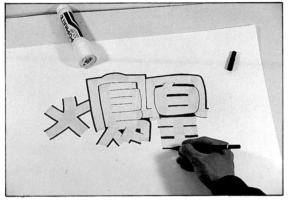

②運用上頁重疊字框邊法畫出字形（但筆劃頭尾不框線）

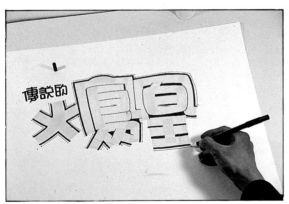

③再利用最細的簽字筆在字體黑框外再描繪一次

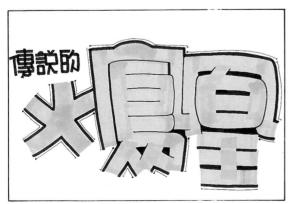

④完成圖。（要領／只沿有黑框的地方畫細線）

■錯開法（圓點裝飾）

①用角12㎜POP筆畫出「有氧舞蹈」字形，注意筆劃盡量不要重疊

②用簽字筆畫出錯開的字形

③用麥克筆畫一些圓點裝飾

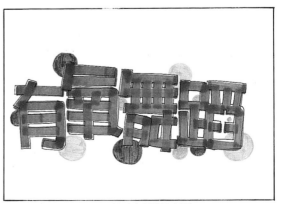

④完成圖。（要領／先用鉛筆確定錯開的字形）

■空心體（臘筆裝飾）

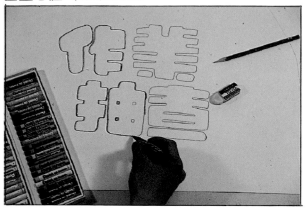

①先用鉛筆畫出「作業抽查」之字形，並用粗簽字筆描繪

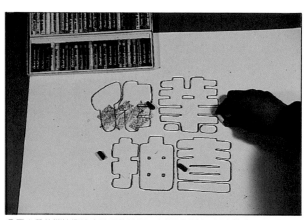

②用小段的臘筆側邊畫隨興的筆觸。（或POP筆、粉彩筆也可靈活運用）

③完成圖（要領／空心字的寫法是盡量把筆劃的空間處縮小並均衡）

■重疊空心體（POP筆上色）

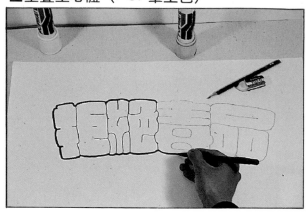

①先用鉛筆畫出「拒絕毒品」的重疊字形，並用粗簽字筆描繪。

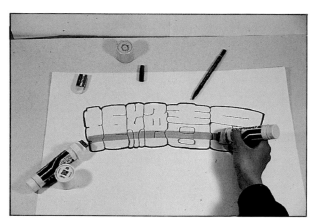

②用角20㎜的POP筆畫出強勁的線條。（或臘筆、粉彩筆也可靈活運用）

③完成圖（要領／重疊空心體是把筆劃的空間處填滿，遇無法填滿處俾涂黑）

■梯形字（色塊底Ⅰ矩形）

①用麥克筆（色筆也可）畫出不同顏色的矩形。

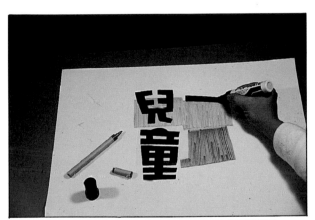

②用角12mmPOP筆以重疊筆劃的方法寫出梯形字「兒童天地」

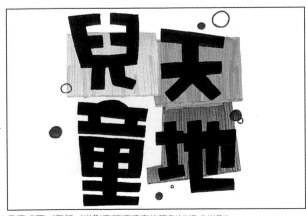

③完成圖（要領／梯形字即把活字的筆劃加粗成梯形）

■活字（色塊底Ⅱ不規則形）

①用大型POP筆（或粉彩筆也可，但需噴固定液。廣告顏料、水彩等也可靈活運用）

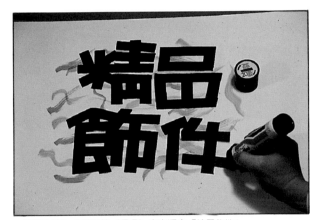

②用角20mmPOP筆（深色）寫出活字「精品飾件」

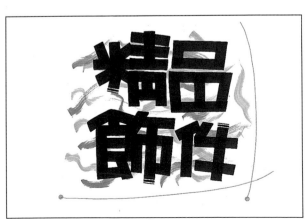

③完成圖（要領／底色要選擇高明度、高彩度的顏色方能襯出字體）

■活字（底紋混色法）

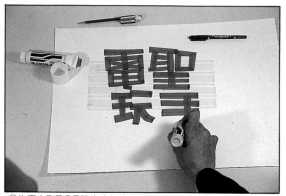

①先用大型POP筆畫出條線底紋（一粗一細），並用POP筆畫出「電玩聖手」字形。

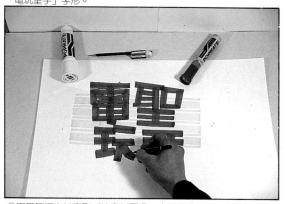

②用黑筆框出其字形（注意其配色，宜選同色系效果較佳）。

■活字（不同色筆劃）

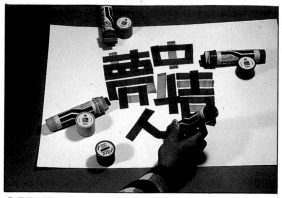

①運用不同顏色的POP筆寫出「夢中情人」之字形。

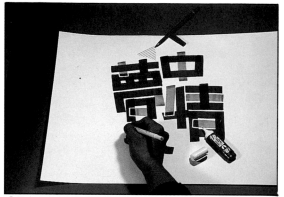

②用立可白修正液（極細）把色彩重疊處畫出來）並用麥克筆（或彩色筆）畫線裝飾。

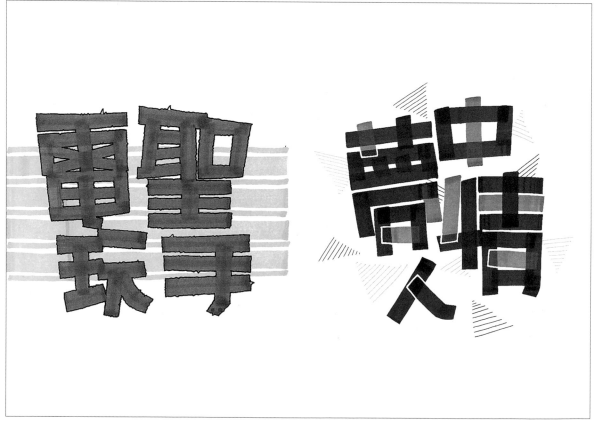

● 完成圖

■平塗筆 I（廣告顏料框邊）

● 選擇好底色用紙，並貼一類似色色塊。

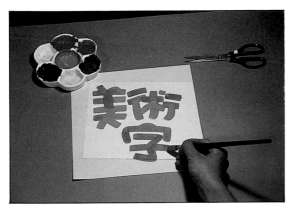

②用平塗筆寫出（美術字）字體。

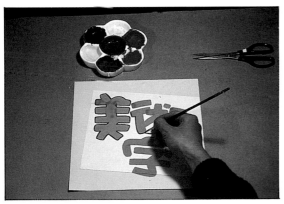

③用小號平塗筆框字體外緣。

● 完成圖

■平塗筆 II（廣告顏料框邊）

①選擇好底色用紙，並貼一類似色色塊。

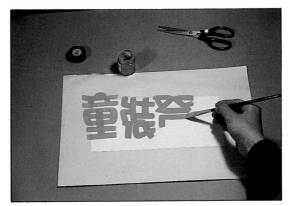

②用平塗筆寫出「童裝登場」字體。

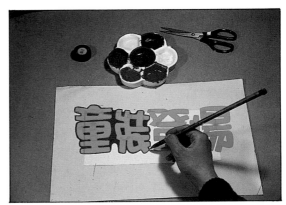

③用毛　框字體外緣，並把字與字間的空處填滿。

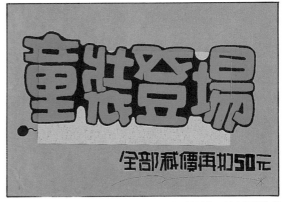

④完成圖（要領／毛筆筆鋒很尖，可描繪細緻線條，塗大面積也很方便）

■毛筆（廣告顏料框邊）　　　　　　　　　■毛筆（立體字）

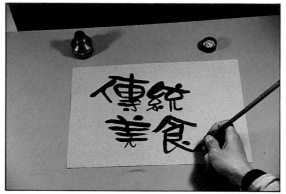

①用黑色墨汁在色底上寫「傳統美食」之毛筆字樣。

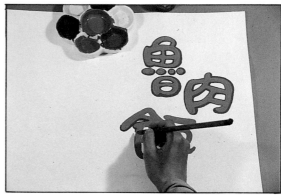

①用毛筆寫出「魯肉飯」字樣，並用較原本字體顏色深的顏色描繪字體外緣。

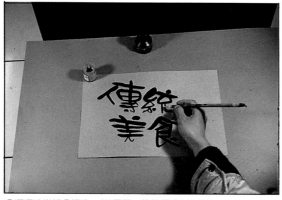

②選擇適當顏色框邊。（若用同一隻筆須洗淨再用）

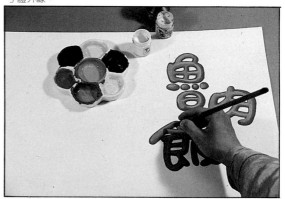

②再調較淺的顏色畫字體筆劃中央，層次愈多愈立體。

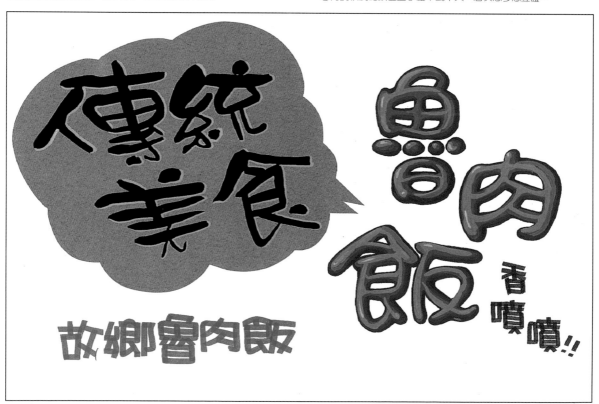

③完成圖

■裝飾綜合應用

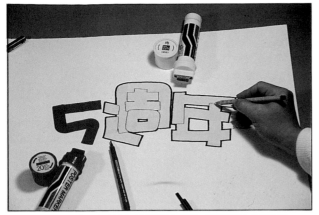

①運用前面重疊字框邊法繪出「5週年」字形。(先用淺色大型筆繪出重疊字形，再用粗、細黑筆描繪外框及重疊部份。)

①運用藍、黃、粉紅色三種麥克筆做出重疊之底紋 (先劃第一層顏色)
②接上圖畫第二層顏色 (產生混色效果)

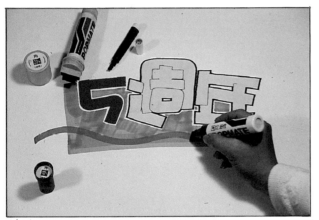

②再用彩度高的筆繪底紋色塊並做變化。

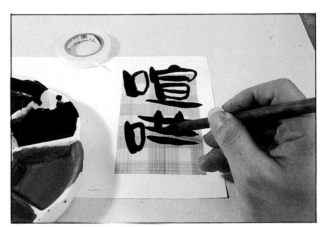

③用毛筆沾深色顏色書寫字體

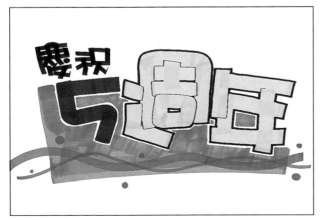

③完成圖。

④完成圖。

■水彩筆字與圖裝飾

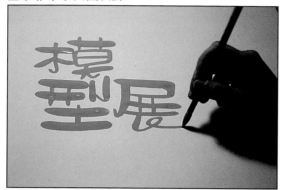

①先用水彩筆寫出「模型展」字形出來。

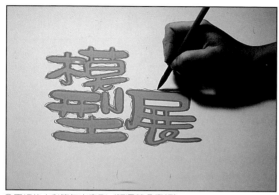

②用細的水彩筆勾出字型（調深藍色廣顏）。

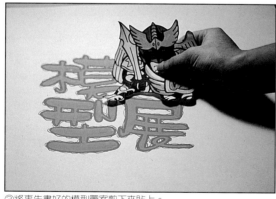

③將事先畫好的模型圖案剪下來貼上。

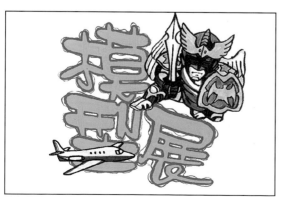

④完成圖。（要領／書寫前要先留出圖案的位置）

■空心字體字與圖裝飾

①用角20㎜麥克筆畫出斜線底紋

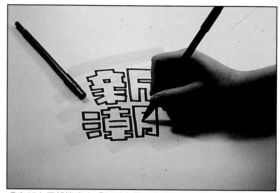

②在紙上用鉛筆寫出「新潮文具」的字形再用3㎜角形水性麥克筆勾畫出字形

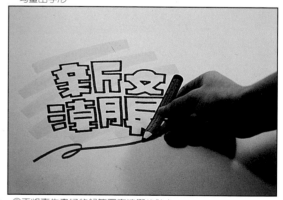

③再將事先畫好的鉛筆圖案噴膠後貼上

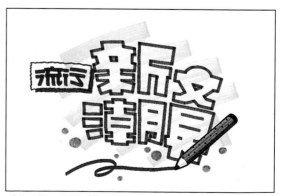

④完成圖。（要領／寫空心字前需打稿，筆劃才不會重疊）

①用30㎜麥克筆寫出「反斗城」，再用3㎜麥克筆勾出字框

②再沿斗動的筆畫用細簽字筆畫出細線

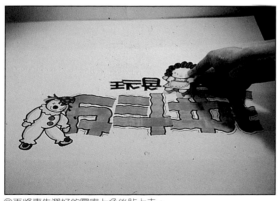

③再將事先選好的圖案上色後貼上去。

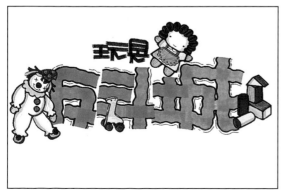

④完成圖。（要領／書寫時抖動麥克筆，字形看起來會更有律動感）

■麥克筆字與圖裝飾

①先將圖案上色後貼在紙面上

②用角12㎜麥克筆寫出「存錢筒」字形

③再用立可白將圖與字重疊的部分框出來

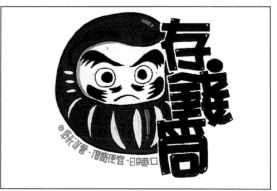

④完成圖。（要領／字形沿圖案書寫增加趣味感）

■平塗筆字與圖融合裝飾

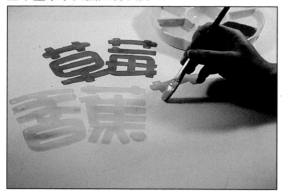

①先用平塗筆沾廣告顏料寫出「草莓、香蕉、花朵」字形

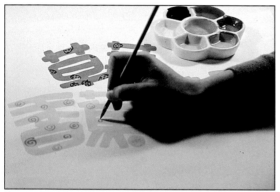

②等顏料乾了在用細筆沾廣告顏料畫出具象或抽象圖案

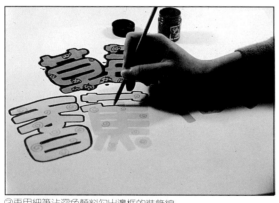

③再用細筆沾深色顏料勾出邊框的裝飾線

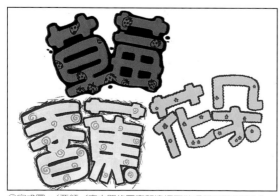

④完成圖。(要領／字中間的圖案和邊框可做多種不同的變化)

■蠟筆字與圖融合裝飾

①用蠟筆寫出「童話故事」字形

②用角形細黑筆沿邊勾出字形

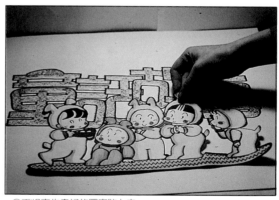

③再將事先畫好的圖案貼上去。

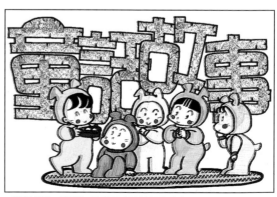

④完成圖。(要領／字形書寫時隨著圖案高低起浮)

■麥克筆字與圖融合裝飾

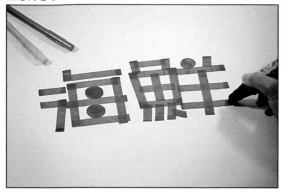

①先用角12mm綠色麥克筆寫出「海鮮」字形。

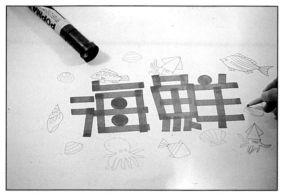

②再用淺綠、黃色筆畫上許多「海鮮」圖案。

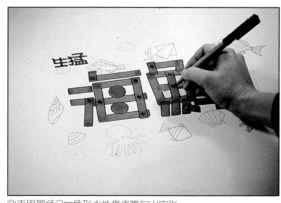

③再用黑色3mm角形水性麥克筆勾出字形

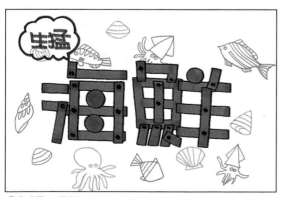

④完成圖。（要領／筆劃勾邊時可重疊）

■毛筆與圖融合裝飾

①先用水彩筆沾廣告顏料以不規則塗法上色

②再用黑簽字筆勾出圖案的邊框

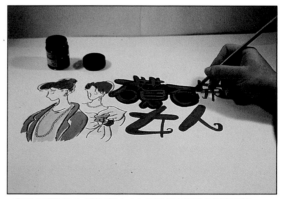

③用水彩筆寫出「鑽石與女人」字形後再用黑色顏料框邊

④完成圖。（要領／用立可白點出白點更像寶石的反光點）

第五章字體裝飾設計

■數字之設計變化

　　數字在POP的製作上扮演很重要的角色，已往的POP書籍在這個單元上都僅僅介紹基本寫法而已，缺乏深入分析與更進一步發展其字形變化，基於這個原因，本單元特別將數字做較完整地整理介紹給讀者。

　　POP上的數字書寫主要是在傳達大眾一個單位的概念，因此，製作時就必須把握二個重點(1)清晰明瞭：切忌模糊不清、曖昧不易閱讀(2)撼動人心：強調第一印象，給人強烈視覺刺激。在設計上不宜超過一個以上的裝飾，否則便會造成視覺混亂，力求畫龍點睛之效乃是本章重點。

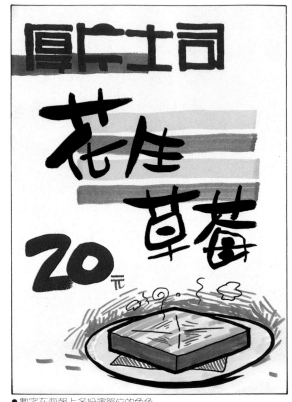

●數字在海報上多扮演單位的角色

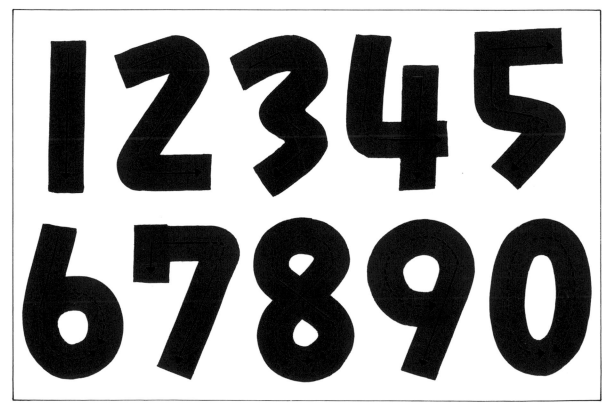

●運用大型POP筆書寫數字之基本筆法（虛線為轉筆處）

● 直角轉折的數字基本寫法，筆劃以「日」字形為藍本，虛線為轉折處

● 數字之印刷體字樣範例

● 大型數字海報展示情景

● 運用平塗筆書寫數字（上圖為修飾筆劃頭尾方式，下圖為不修飾的粗曠方式）

1234567890

1234567890

1234567890

1234567890

1234567890

1234567890
1234567890
1234567890
1234567890
1234567890
1234567890
1234567890
1234567890
1234567890

●數字之印刷體字樣範例

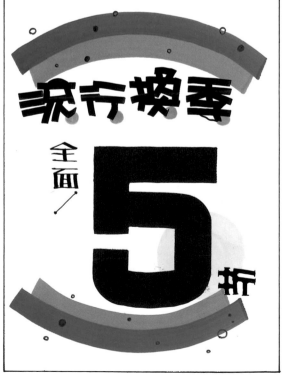

流行換季
全面！
5折

●以麥克筆書寫數字之海報實例

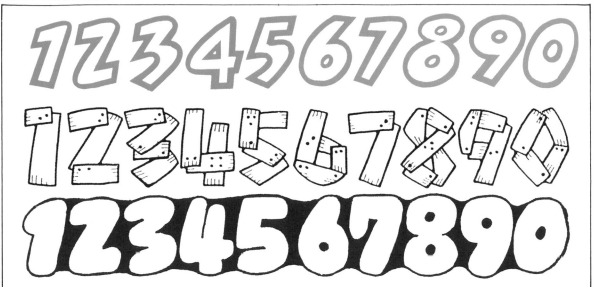

● 空心體數字海報實例

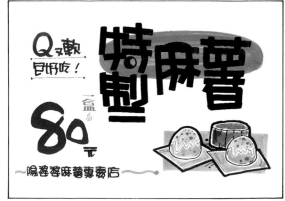
● 毛筆字數字海報實例

1234567890
1234567890
1234567890

一二三四五六七八九十
一二三四五六七八九十

●直粗橫細數字海報實例

●國字數字海報實例

■數字裝飾設計

要領／

數字在POP的應用上扮演傳達單位迅息之功能，故不可做過份的複雜裝飾，以一種裝飾為宜而不超過二種裝飾為原則，以精緻美觀而又閱讀容易為要領。

技法分析／

本頁運用一些簡單的**點、線、面**要素做裝飾，包括勾中線（抖線、粗線、細線、橫粗直細線等）框外線（虛線、實線、斷線）投影字、空心字、破字、色塊底紋等方法。

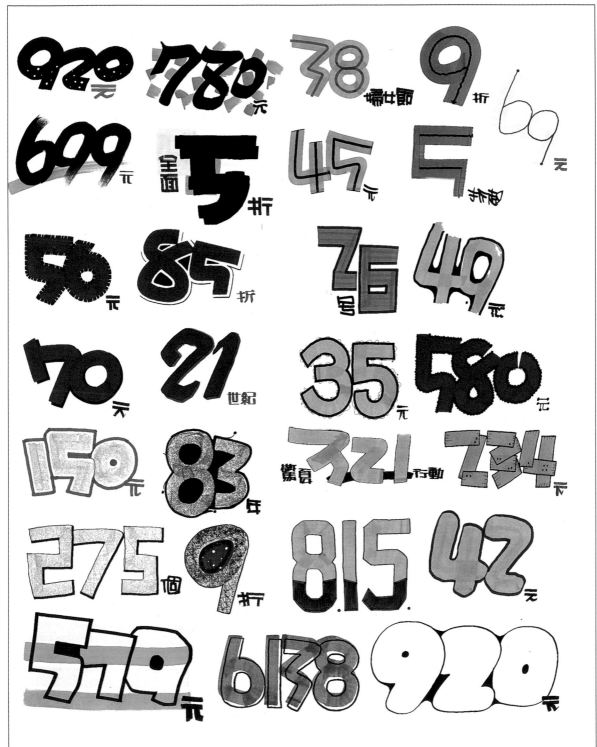

■白底之數字裝飾設計

■數字裝飾設計

要領／

數字運用在有色紙張上須慎重考慮其顏色，如何讓它突顯，配以補色對比，框邊、壓底色等方法。

技法分析／

本頁在製作上採用了（上圖：各種框邊之比較，右下：各種色塊底方法運用，左下：補色運用，字體錯開的陰影表現法、框邊表現法）

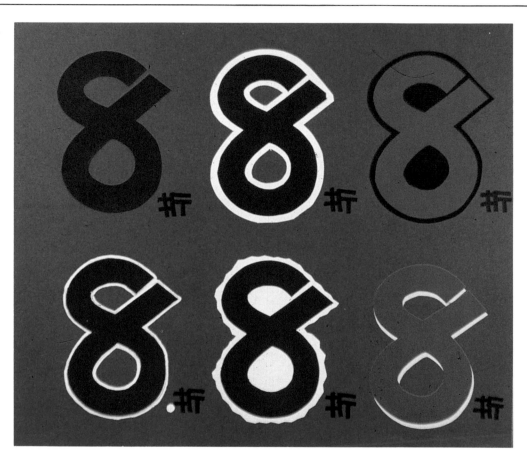

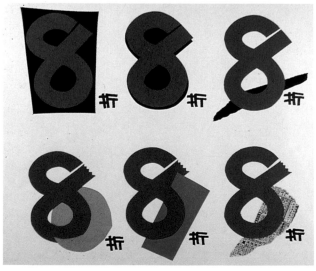

■色底之數字裝飾設計

■英文字體之設計變化

　　英文字體在POP的製作上也是不可忽略的一環，而此將英文字母做有系統的裝飾介紹則是其它書所未見的，希望透過這個單元的介紹，能使大家在書寫英文字體時能有更大的發揮。本單元是由淺至深的方式，從基礎的字母字形開始介紹，再進一步的加上簡易的裝飾，使原本單調平板的字體變的較活潑！而書中也特別整理了一些單字範例，讀者可直接影印放大利用。

ABCDEFG
HIJKLMN
OPQRSTU
VWXYZ

●麥克筆英文字母書寫範例

●英文字母為主標之海報展示實景

ABCDEFGHI
JKLMNOPQR
STUVWXYZ

●英文字母之麥克筆基本寫法（虛線為轉筆處）

ABCDEFGHI
JKLMNOPQR
STUVWXYZ.

● 英文字田之平塗筆基本寫法

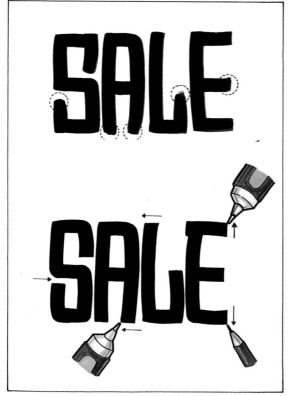

● 運用修正液及細筆修正筆劃不齊處

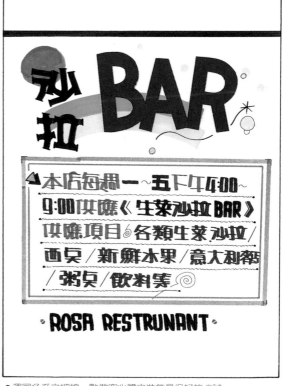

● 運同色系之細線、點做空心體之裝飾是很好的嚐試

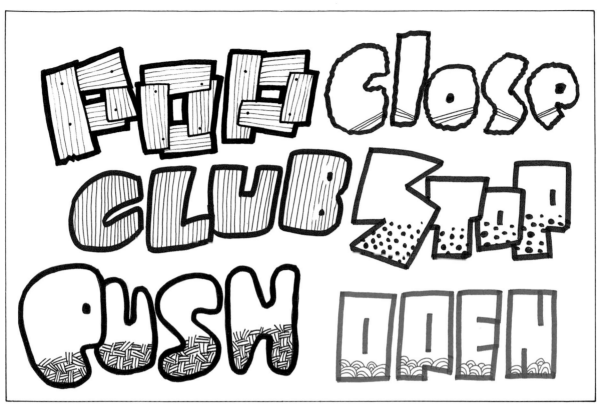

● 英文字母之空心字體裝飾範例

ABCDEFGHIJKLMNOPQ RSTUVWXYZ

ABCDEFGHIJKLMNOP QRSTUVWXYZ

ABCDEFGHIJKLMNOP QRSTUVWXYZ

ABCDEFGHIJKLMNOP QRSTUVWXYZ

● 英文字印刷體範例（可影印放大利用）

PERCOLATER

THE NEW CD-5 & VIDEO FROM THEIR ALBUM
"BLIND"

ROLATIVITY
TOWER RECORDS|VIDEO
CD/CASSETTE 2031
CD 11.99 CASSETTE 7.99

SOMETIMES ALL YOU NEED
IS A CHANGE OF ATMOSPHERE

Strange Weather

Glenn Frey

THE LONG-AWAITED NEW ALBUM
FROM THE MULTI-PLATINUM ARTIST

Features
"I'VE GOT MINE"
"RIVER OF DREAMS"
"PART OF ME, PART OF YOU"
and "LOVE IN THE 21st CENTURY"

On MCA Compact Discs
and HiQ Cassettes

MCA.

7.99 CASS 11

singles

RECORDS NEW

SERGIO MENDES
Brasileiro

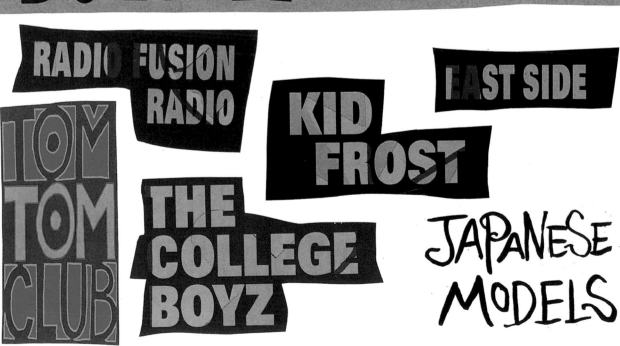

D.J. PATRICK

RADIO FUSION RADIO

EAST SIDE

TOM TOM CLUB

KID FROST

THE COLLEGE BOYZ

JAPANESE MODELS

技法分析╱本頁為白底之英文單字裝飾設計，運用勾邊、壓色塊、勾中線的方法及空心字、質感字等表現英文字之現代感，使其更活潑有趣。

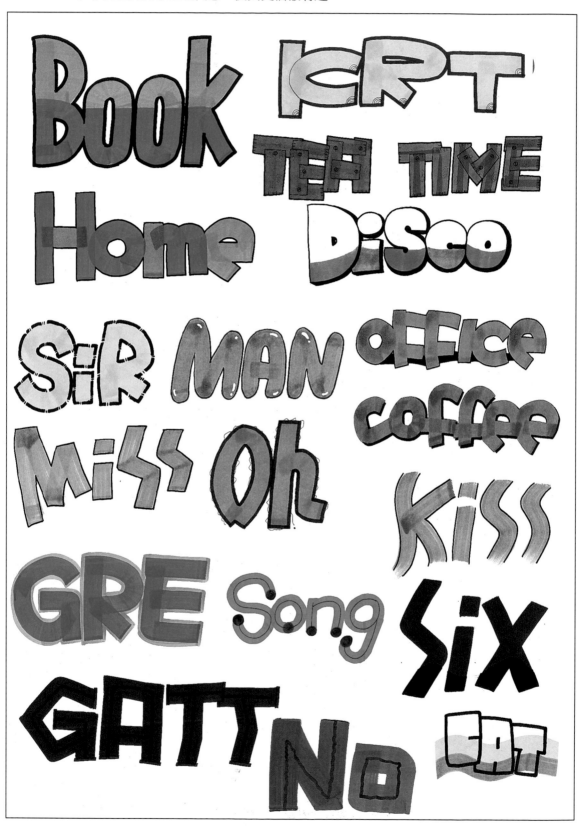

■英文字體裝飾設計

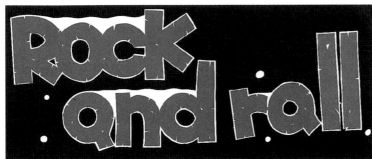

● 上圖為有色底之英文字母裝飾設計

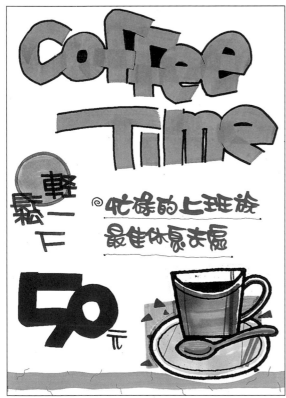

● 英文字母之海報實際應用（麥克筆）

● 英文字母之海報實際應用（剪貼法）

■說明文字體設計

一張好的POP海報必須明確地表達其內容，使人清楚明瞭而印象深刻，因此，在製作上我們首先必須確認訴求重點，即**主標題**，而主標要簡捷有力才能讓人印象深刻。然後，再用一個句子稍長的**副標題**來解釋主標之大意。最後是把前因後果仔細敍述的**說明文**。這三者構成了海報製作的三大原素，其字體大小與裝飾程度都必須有輕重大小之區別，否則便會影響主題的明確度。一般主標可做二至三個裝飾，而副標可做一個、說明文則**不宜做裝飾**。

▼各種說明文字體

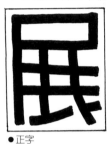
●正字

●修角字

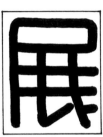
●圓角字

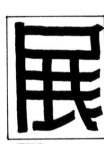
●翹腳字

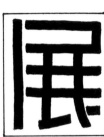
●斷字

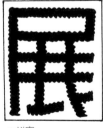
●抖字

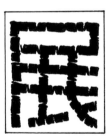
●破字

●弧度字

●闊嘴（口）字

●第一筆字

●打點字

●胖胖字

●收筆字

●活字

●花俏字

●變體字

●直粗橫細字

●直細橫粗字

●仿宋字

●細字

● 「展」字之說明文字體變化。說明文字體不宜做裝飾，故僅在字體上做變化。

■說明文字體變化句子範例

揭開色彩神祕芸術
●正字

展翅自然風中想飛
●修角字

無限延伸您的視野
●圓角字

清新奔放自我主張
●翹脚字

想像力的奔馳創意
●斷字

愛是作鬼也要痴情
●抖字

陰風怒吼鬼哭神泣
●破字

79

個性自信年輕的夢

●弧度字

同夏日宣戰清涼派

●閣嘴（口）字

立足21世紀新生代

●第一筆字

新辮人的文化傳奇

●打點字

紅塵有夢人間有愛

●胖胖字

生命是一場舞台詩

●收筆字

新繪一夏浪漫風華

●活字

跳躍的春天歌友會

●花俏字

歡樂時光美好口味

●變體字

感恩的日子謝師宴

●直粗橫細字

年輕不要留白樂園

●直細橫粗字

水彩粉彩表現技法

●仿宋字

年終大清倉特惠中

●細字

好香好濃的好立克

■副標題字體裝飾設計

　　副標題是用來輔助主標題，故在字形裝飾上不可比主標題複雜，原則上以一種裝飾較為恰當。本篇裝飾分為**點、線、面、特殊字**與**空心字**五個單元做系統分類介紹，希望能使讀者以後即使不參考書籍也能根據點線面等原素自行創造不同的裝飾方法。

▲點的裝飾

要領／本頁主要運用「點」的裝飾，裝飾重點在每個字體的筆劃頭尾和連接處做修飾工作，以不破壞字體閱讀性為原則。

技法分析／
運用圓點、切線、切角、延續等小原素在字體頭尾做裝飾。

■副標題字體裝飾設計

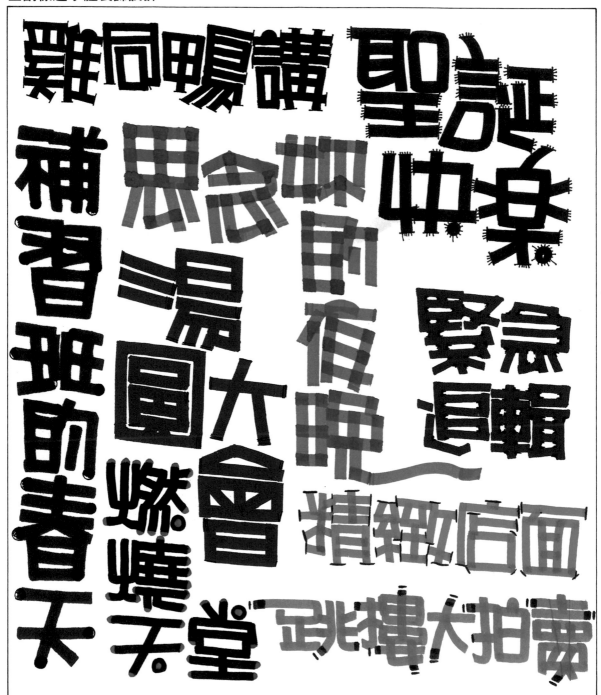

▲線的裝飾（淺色字）

要領／

本頁主要是運用「線」的裝飾，要強調的是本頁是用「**內線**」裝飾，即在字體內做細線條的裝飾，一般來說均以勾中線為主，要注意的是用此裝飾方法的先決條件是字體須是淺色的，然後再選較深較細的筆做裝飾。

技法分析／

運用勾中線（包括虛線、斷線、抖線、複線、鋸齒線、打叉、打點等）方法，線條不宜太粗。

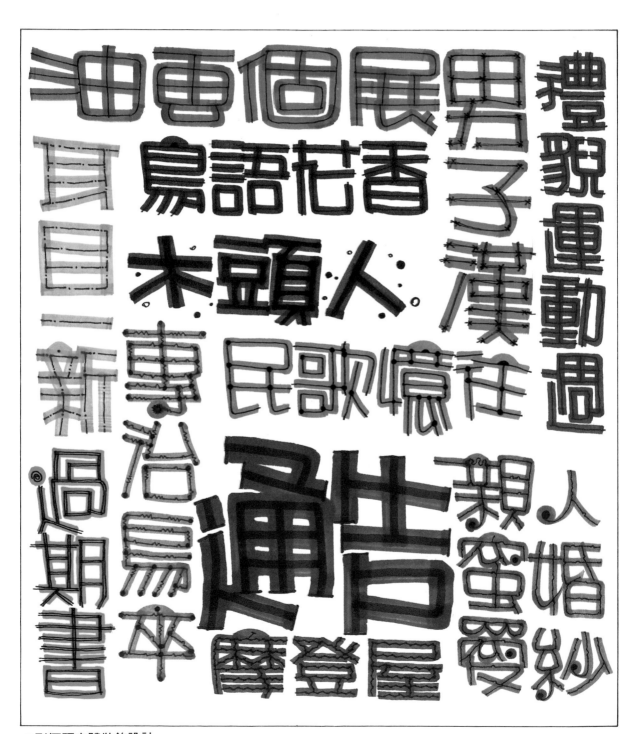

●副標題字體裝飾設計

▲線的裝飾（深色字）

要領／

本頁主要也是運用「線」來裝飾，根前頁的區分在於本頁是深色字的線形裝飾，由於是深色字的關係,故運用了一些反白的效果及「外線」的方法，即在字體的外緣做線條的裝飾，裝飾線一樣不可太粗，以免影響到字體本身可視度。

技法分析／

運用金銀油漆筆在黑字上做反白效果（包括勾中線、雙線及打點等）也用細筆沿字體外緣畫框或用臘筆、色鉛筆等畫斜線裝飾。

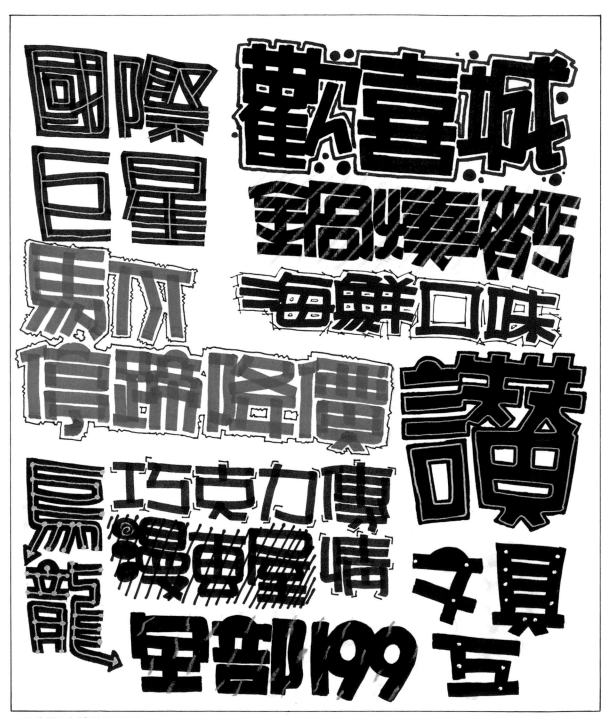

●副標題字體裝飾設計

▲線的裝飾（外線）

要領／

本頁是線的裝飾最後一頁，跟第一頁淺色字一樣都是運用在淺色的字上，區別在於本頁均為在字體外緣做裝飾，也可說是把字「框」起來，要注意的是在裝飾時要考量字體筆畫的粗細，選擇較細的筆做裝飾線，一般也選擇顏色較深的筆用。

技法分析／

運用框字體的方式（包括單線、複線、抖線、出頭線：即筆劃頭尾不框線。虛線、重疊字、投影字等）（PS：除非主標題很顯眼並且具兩種以上裝飾，否則副標儘量不要用到投影字與重疊字。）

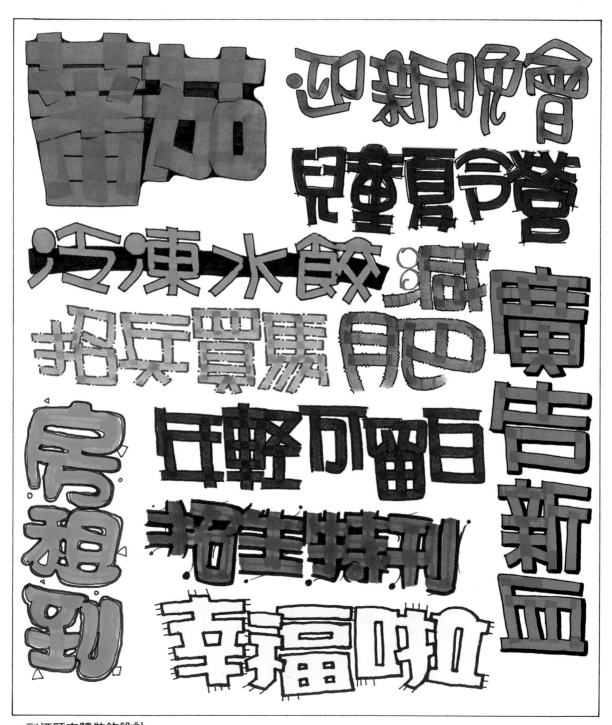

● 副標題字體裝飾設計

要領／

本頁是運用「面」的裝飾，主要是採二種方式，一種是先畫**色塊**底再寫字體於上面，一種則是先寫字然後再於字體**空間**處做點線面的裝飾，要注意的是字與裝飾的顏色須分清楚，切忌曖昧不清。

技法分析／

運用大型麥克筆、POP筆做簡易色塊底色、線條狀底色等或在深色字的空間處做不同顏色充填，顏色須分配在每個字儘量均衡。

●副標題字體裝飾設計

▲面的裝飾：（分割字）

要領／

本頁也是運用面的要素來裝飾，上一頁的裝飾是與字形分開的，而本頁的裝飾是在字體本身做不同顏色的裝飾，此種裝飾具有穩定字形的效果，而又不破壞字體本身架構是甚佳的方法。

技法分析／

本裝飾多運用**二種顏色**（二種顏色以上則不好），即一深一淺色把字體**分割**為二部分（包括左右分割、上下分割、波浪形分割、邊角分割、圓形、三角形等分割方式）或運用不同色在部首上、筆劃上做變化。

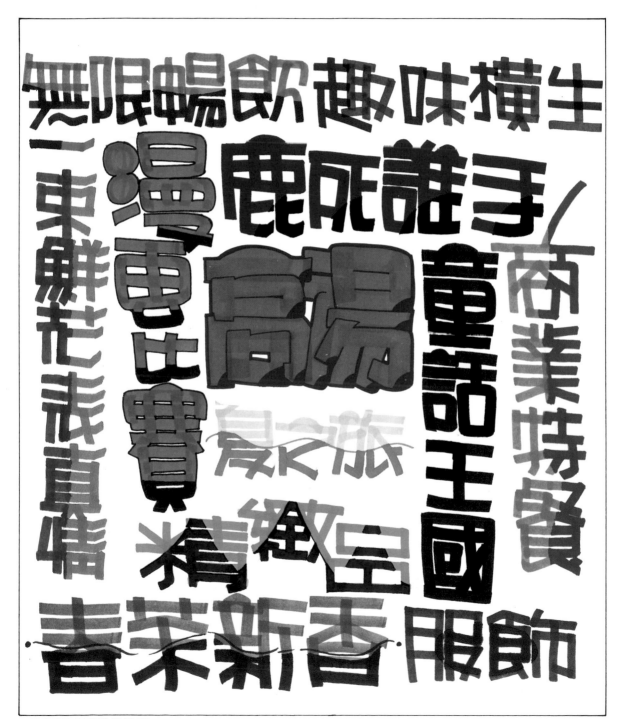

●副標題字體裝飾設計

87

▲特殊裝飾法

要領／

本頁的裝飾方法是屬於較特別的，其中有的較複雜，在海報上的配置需留意，不可搶了主標的主導性。其中有一部分是屬於「**質感字**」，如「木頭」則是做木頭的質感，要領是先把重疊處直的筆劃先框出來再框橫的筆劃，接著再畫木紋與釘子。

技法分析／

本頁運用了很多技法如錯開、用立可白破壞、三角形、抖狀線、質感字、等製作。

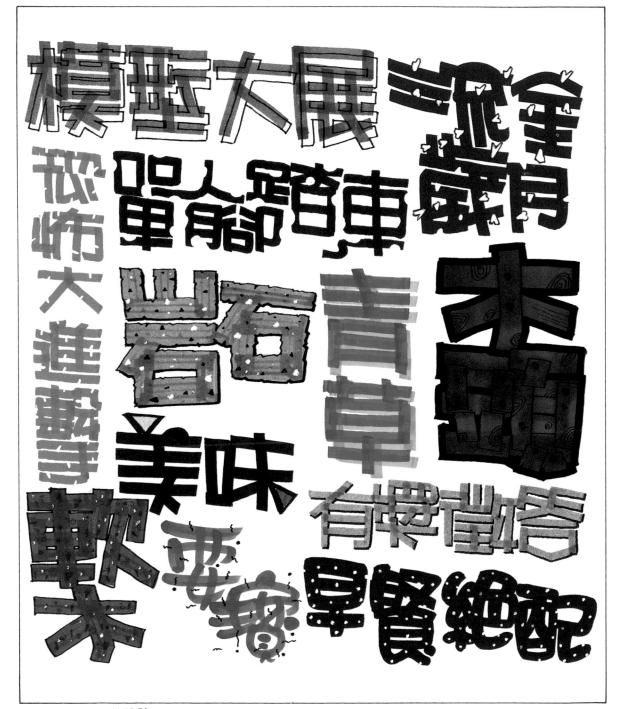

●副標題字體裝飾設計

▲空心字裝飾法

要領

描繪空心字時對於較沒把握的字可先用鉛筆打稿,把字形確定後再用色筆勾邊,務必要讓人看的懂寫的是什麼字,裝飾時用較淺的顏色較佳,可溶入前面介紹的方法如色塊、底紋等。

技法分析／

本頁空心字用了許多字形,包括重疊字、花俏字、正字、變體字及質感字、投影字等,多用較細的勾邊筆描繪。

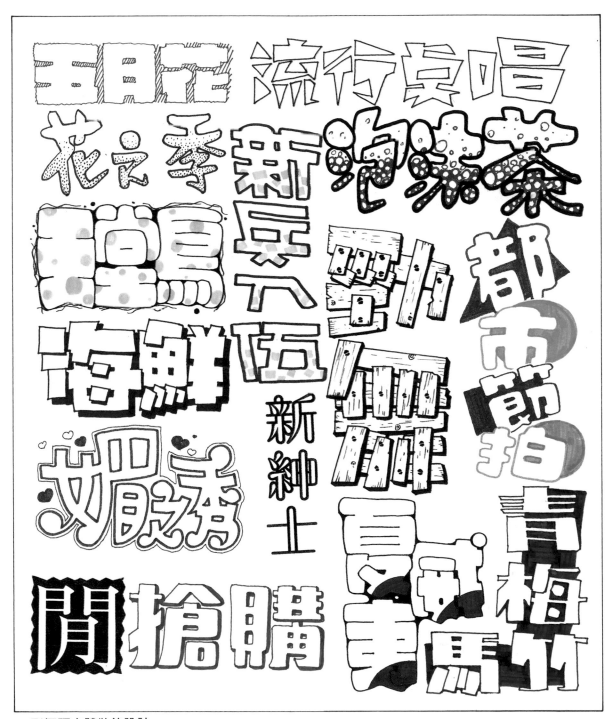

●副標題字體裝飾設計

■主標題麥克筆字形裝飾範例㈠

①利用線條及星點裝飾增添華麗感
②抖動的邊框使字形更活潑
③增長字體筆劃更具趣味感
④畫些活潑的底圖使字形更紮實更完整

⑤利用斜線裝飾字體感覺更利落
⑥空心字加上圓點裝飾看起來更可愛了
⑦變化誇張後的字體更活潑更具韻律感
⑧變形的字體使版面更具特色

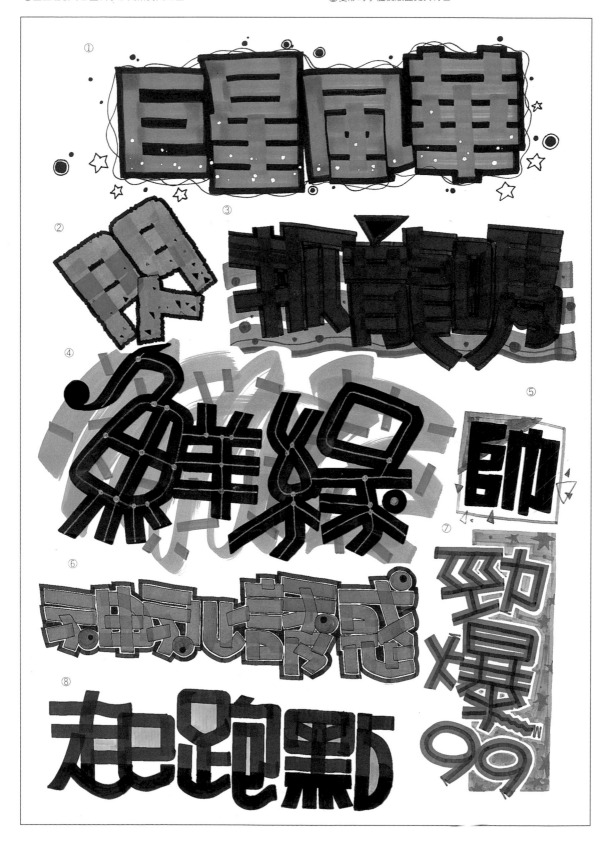

■主標題麥克筆字形裝飾範例㈡

①空心字加上彩色裝飾線展現主標題的魅力
②利用立可白破壞後的字形更「酷」吧！
③加上簽字筆裝飾細線的曲線字體更具動感
④有了星星圖案的筆劃顯得字形更雀躍

⑤誇張重疊的空心立體裝飾是最注目的焦點
⑥類似色的圖案裝飾感覺
⑦抖動的筆劃中用立可白點上「白雪」是不是更令人有莫名的神秘感

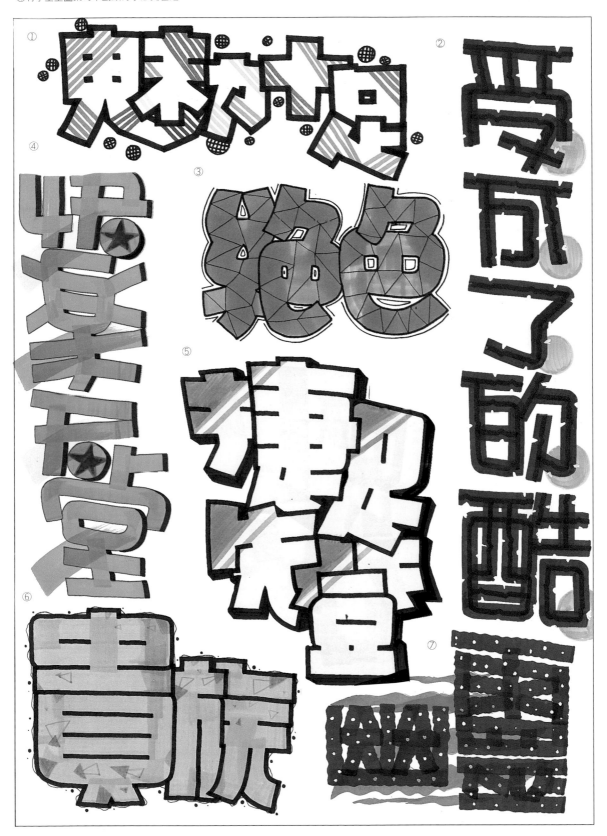

■主標題麥克筆字形裝飾範例㈢

①加上可愛的圓點裝飾的字體
②裝飾中國圖案的收筆字更有復古的味道
③以色塊爲底的裝飾效果
④在筆劃交接處打點的效果

⑤將筆劃誇張變形增加字形趣味感
⑥利用立可白做反白線的效果
⑦加上破裂的線條增加趣味感

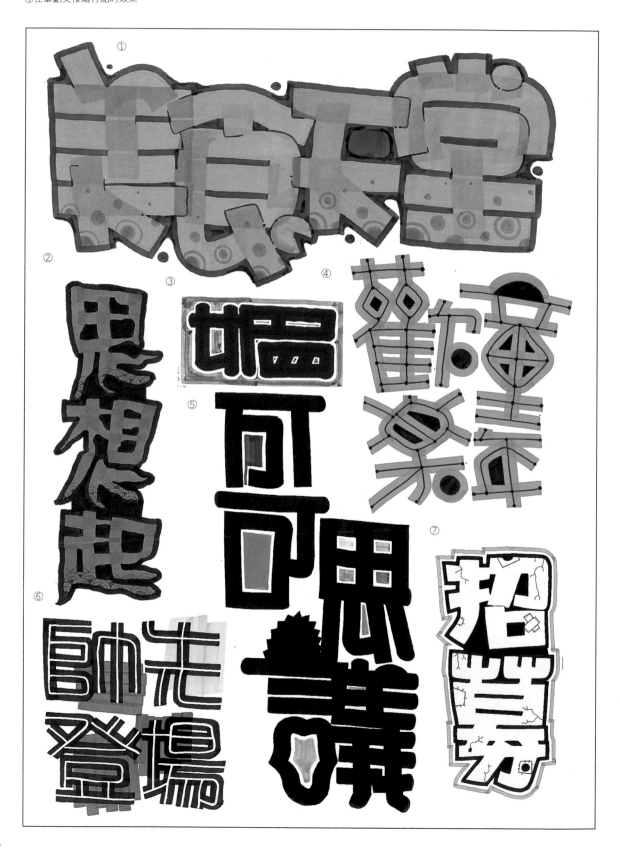

■主標題麥克筆字形裝飾範例㈣

①利用細筆畫上木紋圖案使字形顯得更精緻　　　　⑤利用粗細不同的筆勾勒出字形感覺更活潑
②使用不同顏色的麥克筆所做的裝飾簡單快速　　　　⑥注意交錯的彩色底紋裝飾字體顏色要盡量單純
③將筆劃修圓收邊的效果使字形更完整　　　　　　　⑦加中心線裝飾的活字
④深色的線條裝飾使增長的筆劃更為凸顯

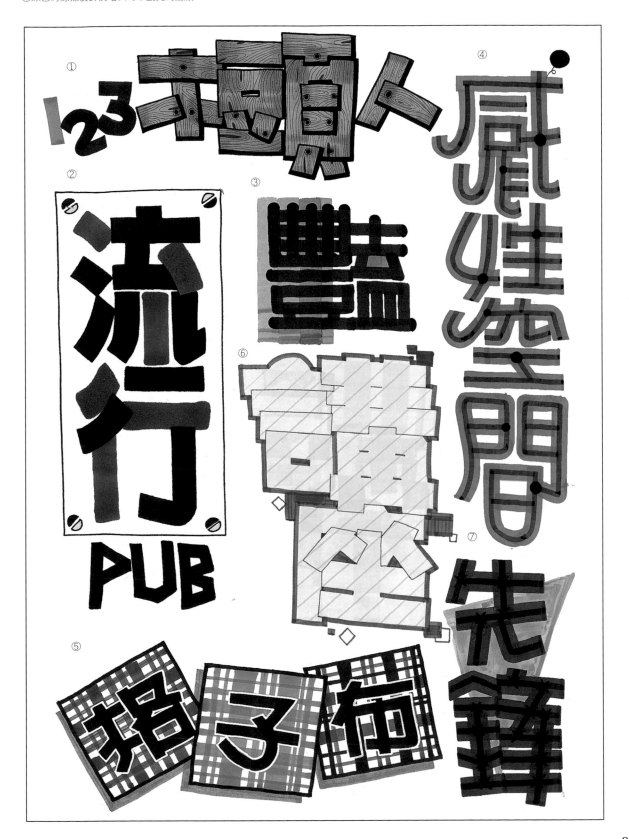

■主標題麥克筆字形裝飾範例㈤

①利用不同色彩的麥克筆強調筆劃的趣味
②以線條為底紋的裝飾效果
③重疊立體的字形加上幾何圖形的裝飾效果
④變形的部首是此裝飾重點

⑤利用深色細筆勾出字體突顯字形
⑥圓圈的裝飾使字體有充滿液體的特殊感覺
⑦將筆劃變化成具趣味感的圖形

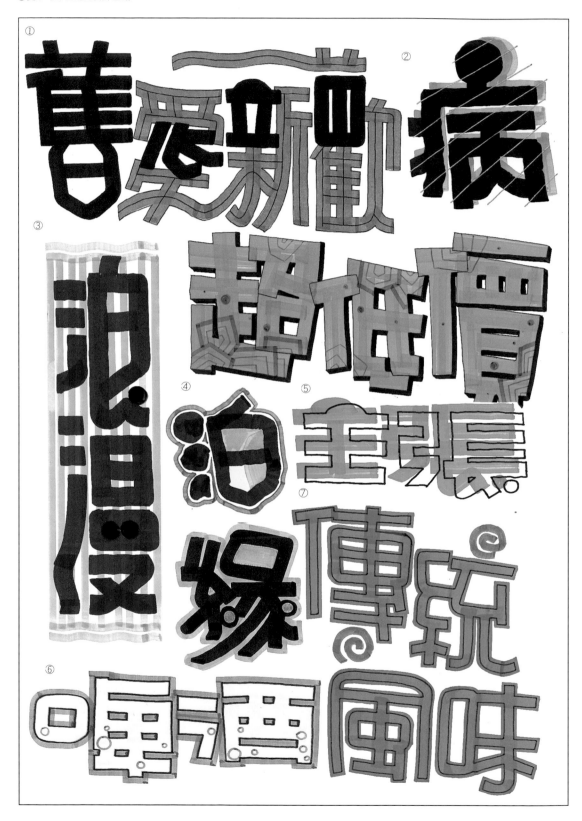

■主標題空心字體裝飾範例㈥

　　一般來說空心字優點是變化較多，不會因為麥克筆的粗細及顏色而受限制，其發揮的空間相當廣泛而自由、字體可任意扭曲變形、裝飾，變化後的感覺比麥克筆字活潑可看性高，因此特別能凝造出別出新裁的字形，最適合運用於活潑屬於兒童的海報上，但字形的架構仍要做十足的掌握，才能充份的表達出讀者的創意。

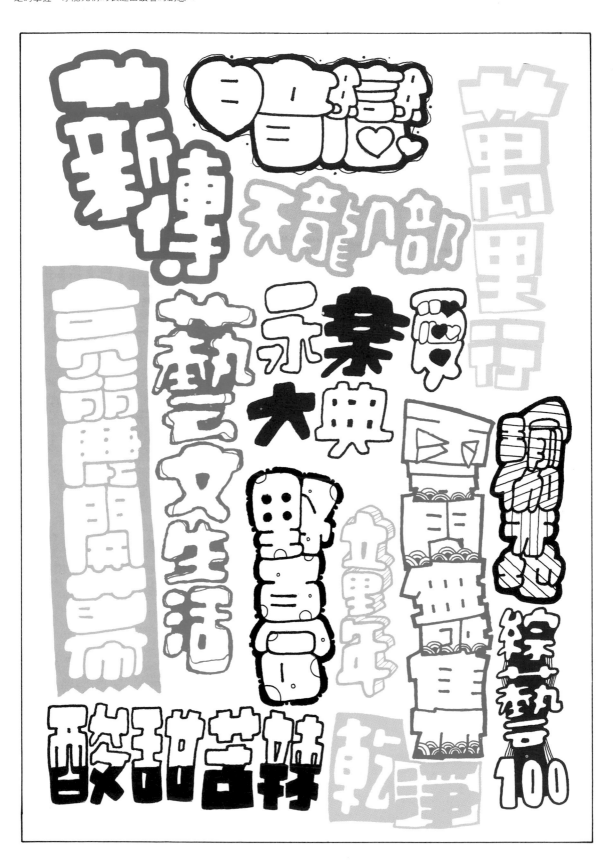

■主標題字體裝飾（平塗筆）

分析／

本頁平塗筆裝飾是以白底為主，由於顏料是用廣告顏料，故顏色可有很多變化，這是麥克筆或POP筆所無法表現的。

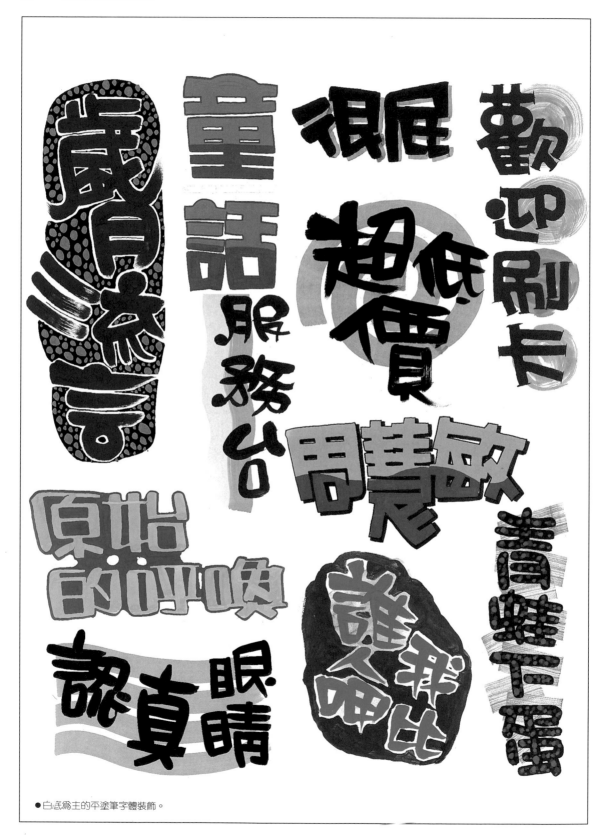

●白底為主的平塗筆字體裝飾。

分析／

本頁平塗筆裝飾是以色底為主，由於有底色的紙其顏色本身很均勻飽合，所以製作出來的效果也相對提昇，以麥克筆在色底上書寫的顏色很差，但廣告顏料則效果很好。

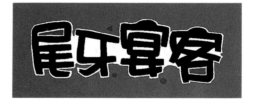
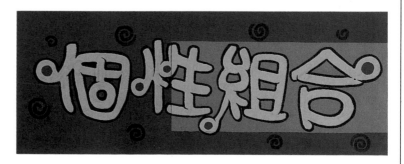

●色底為主的平塗筆字體裝飾。

■主標題字體裝飾（毛筆）

分析／

本頁是以毛筆在白底上做字體裝飾，由於毛筆的筆頭尖，故可畫些較細微的變化。變體字較適合色塊底紋，不宜勾邊。（細筆劃會被吃掉）

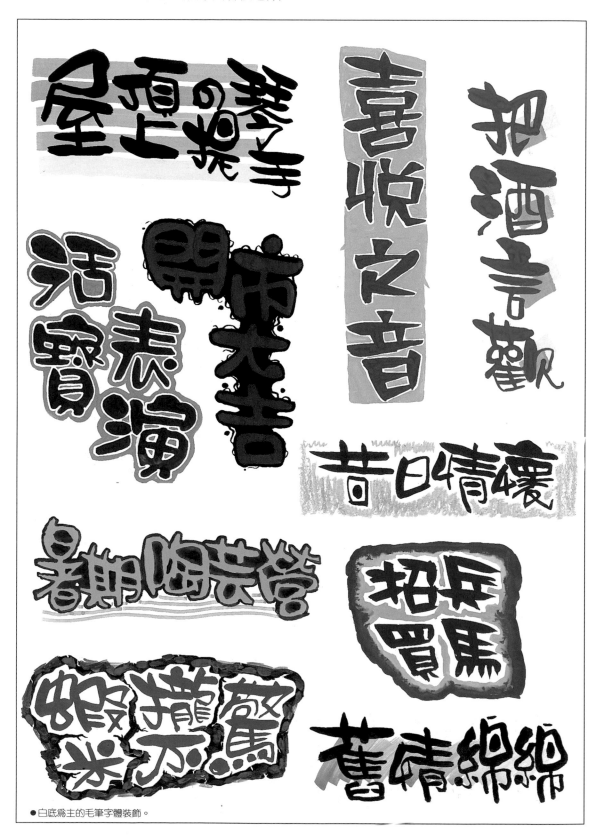

●白底為主的毛筆字體裝飾。

本頁是色底的裝飾，運用了很多裝飾方法，包括畫中線、空心體、變體字、剪色塊爲底等，須注意色彩上的搭配。

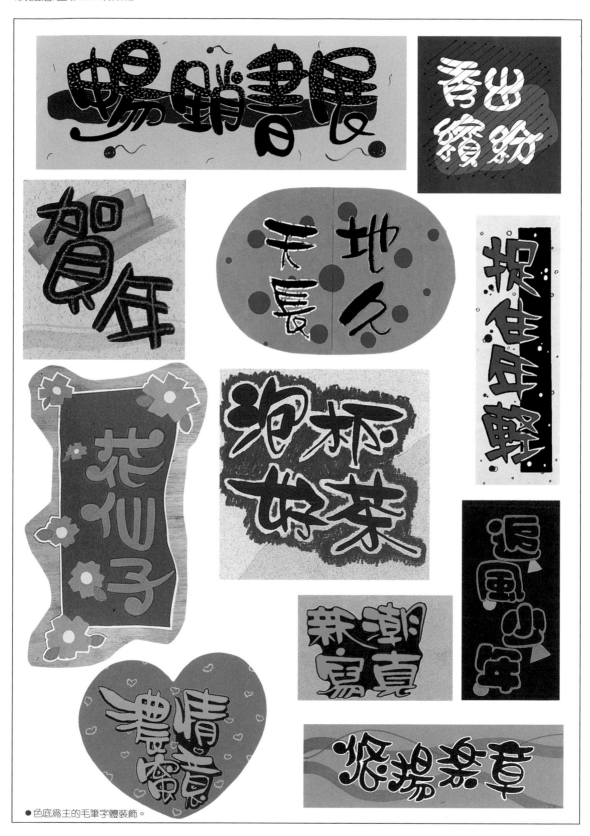

●色底爲主的毛筆字體裝飾。

■主標題麥克筆字與圖裝飾範例㈠

▲具象圖案裝飾／重點說明

①書寫前在筆劃中預先留下空間再將貝殼圖案貼上去即完成
②利用趣味十足的「猴仔」圖案增加效果
③加上美味的圖片看起來更可口

④利用兒童圖案代替字的比劃使字形更具可看性

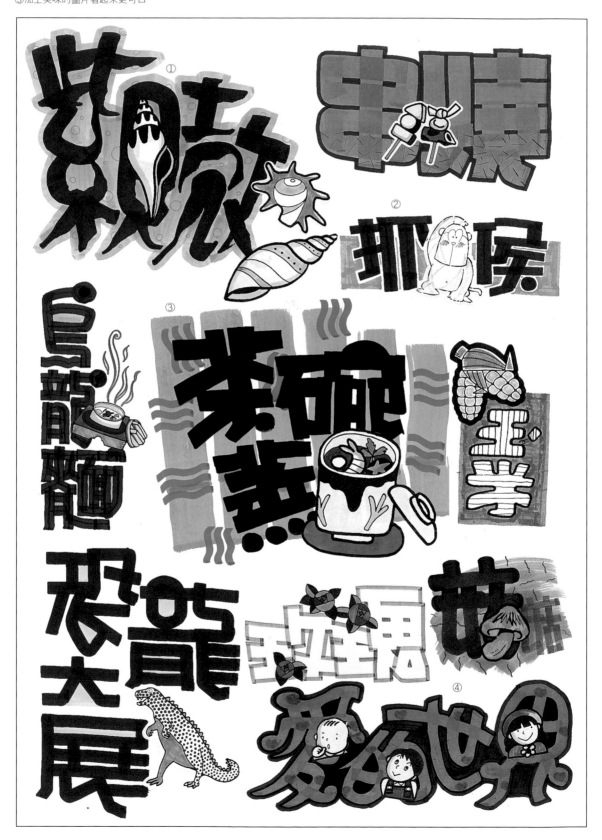

■主標題麥克筆字與圖裝飾範例㈡

▲具象圖案裝飾／重點說明

①字體書寫時稍微壓在圖上可使字與圖更融合為一

②利用麥克筆書寫變體字加上簡單的圖案使字形更具創意

③利用筆劃的多寡留出圖案的空間最後貼上圖案即完成

④穩重的正字使俏麗的女郎更婀娜多姿

⑤利用具象的圖案融入字體本身即成為了裝飾圖案

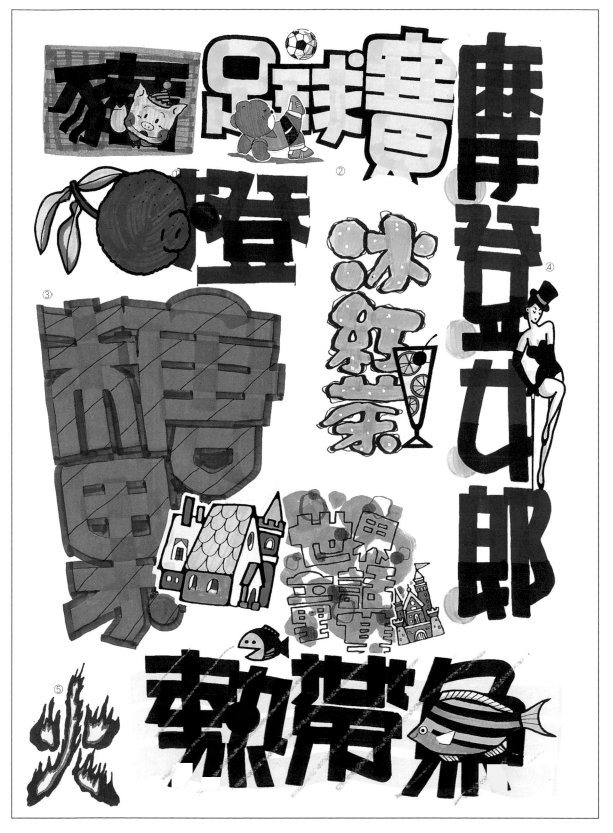

■主標題麥克筆字與圖裝飾範例㈢

▲幾何圖形裝飾／重點說明

以各種不同的方式書寫將筆劃改為幾何圖形，給人較現代的感覺，且裝飾過程快速簡潔，可免除繁雜的繪圖時間、讀者可與具象圖案裝飾比較其間不同的差異性。

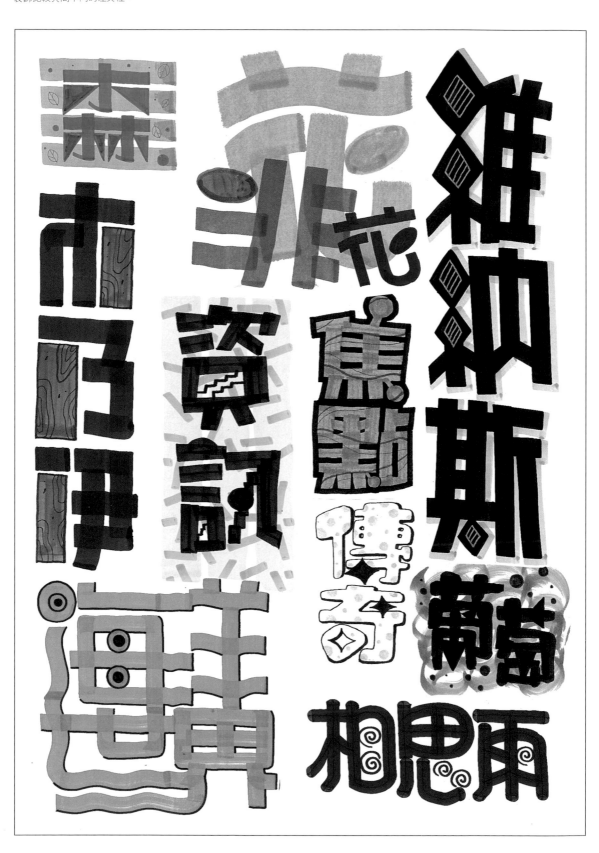

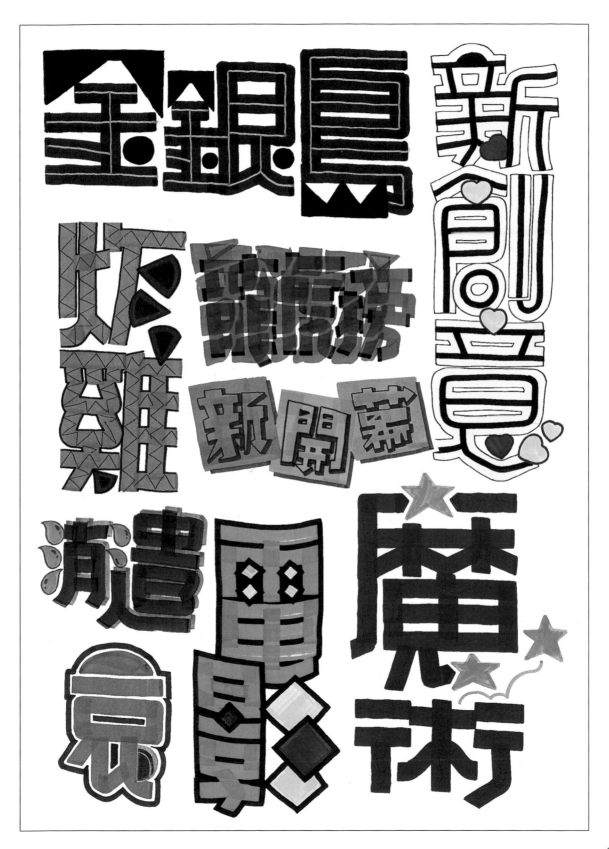

■主標題合成文字字與圖裝飾範例㈤
▲幾何圖形裝飾／重點說明
　　此頁合成文字運用了許多簡單的幾何造形裝飾結合於字體上，由於字形是經過一番構思書寫的所以較麥克筆字精緻，此一寫法轉變了我們對POP字體一成不變的看法，在製作POP海報時就能夠有更多的變化了。

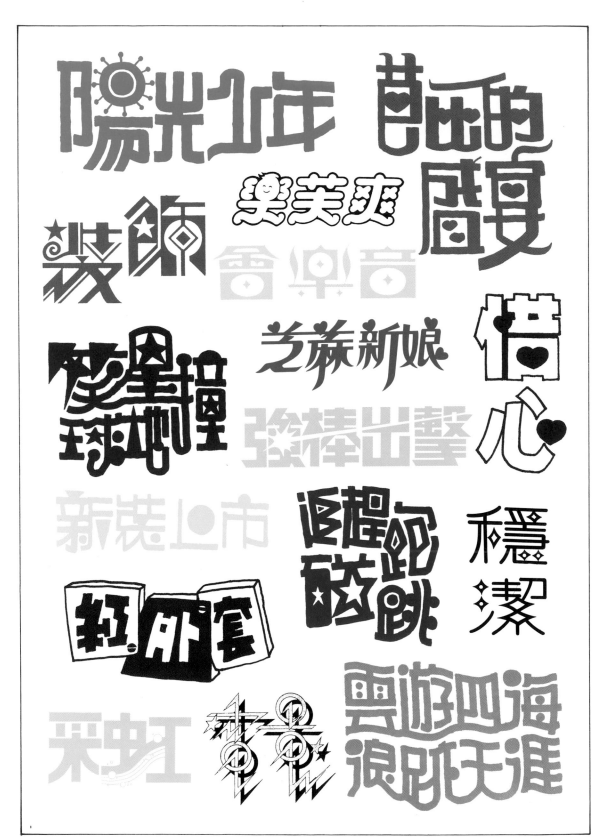

▲具象圖形裝飾／重點說明

　　此頁可說是將字體擬人化，使讀者能因具象圖案的結合而擴充了想象的空間，整體的構成趣味十足，充分表現出字的個性，印刷字體及POP字體可說是息息相關、密不可分，書寫文字時可將各種字體的優缺點列入設計的考慮範圍，即可創作出獨一無二的合成文字。

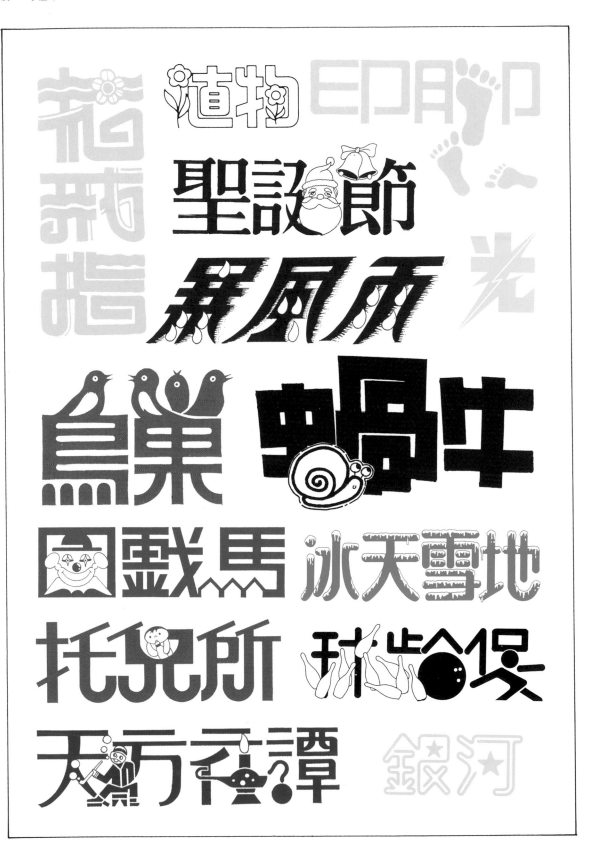

■主標題字與圖融合裝飾範例㈠

重點說明／

①以書法字體作主標題的背景更能襯顯中國味

②以色彩鮮豔的圖形當背景時字體盡量不要再作裝飾

③配合字義加上有趣的圖案使字形更有可看性

④字不一定只橫寫、直寫與圖融合爲一效果更好

⑤花飾邊框裝飾是最普遍而容易的方法

⑥加上魚的圖案字形顯的更活潑了

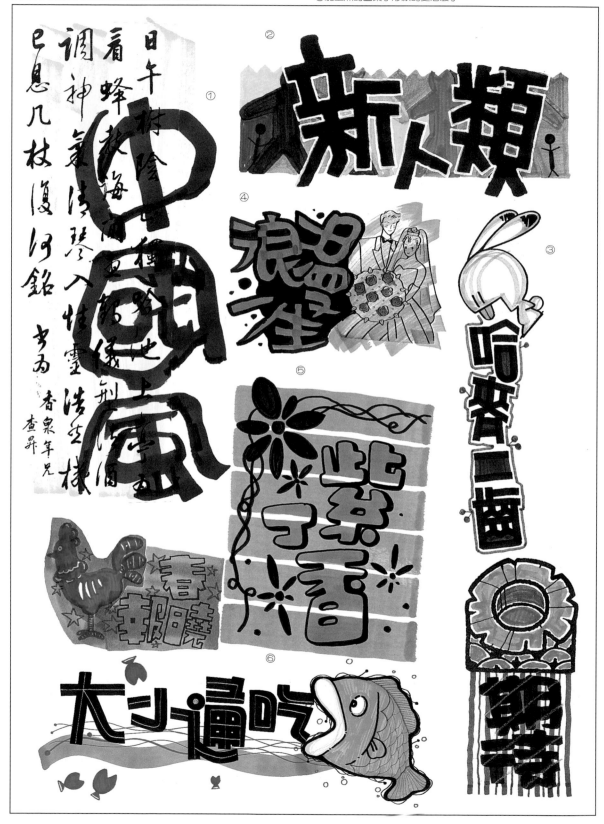

■主標題字與圖融合裝飾範例㈡

重點說明╱

①先畫上許多的蔬果圖案再用角 12㎜寫出「新鮮派」字體

②加上感性的圖案感覺是不是更「藝術」呢！

③以玩具為字的底圖感覺更熱鬧

④從雜誌、書籍上影印的英文文章也是字體裝飾的好方法。

⑤以深色圖為底圖時可用立白勾出邊讓字更凸顯。

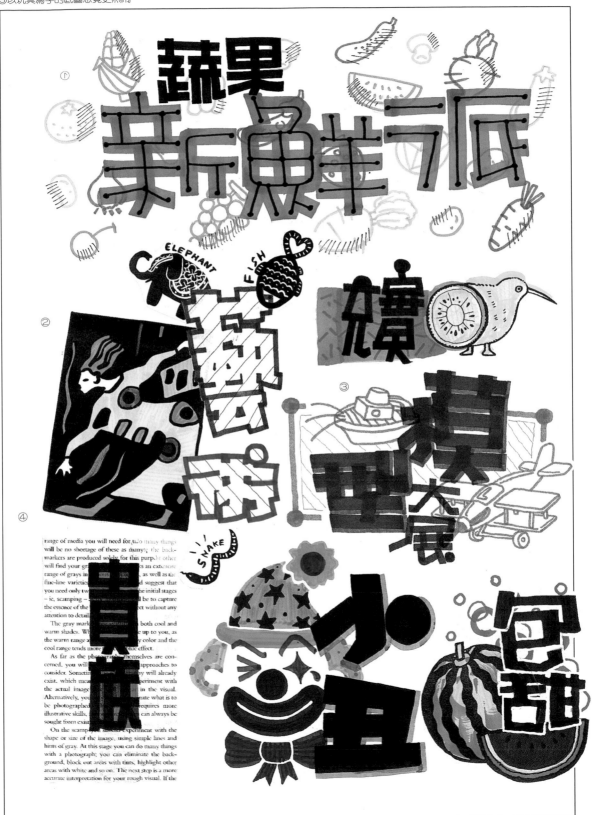

■主標題字與圖融合裝飾範例㈢

重點說明╱

①以水彩筆劃出圖案再寫麥克筆字即完成

②加上一籃豐盛的水果感覺又更豐盛

③寫上由小漸漸變大的字有三度空間的感覺

④加上簡單的雲、太陽、鳥的圖案感覺更爽朗

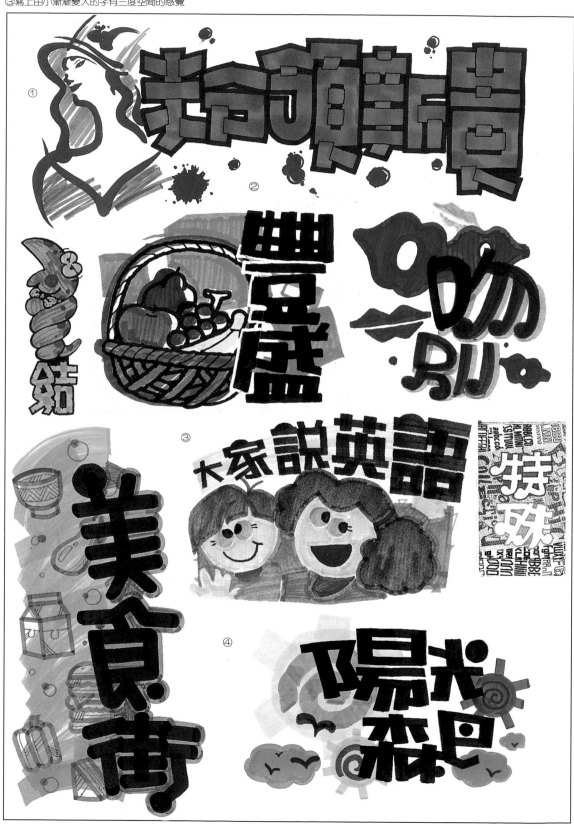

■主標題字與圖融合裝飾範例㈣

重點說明／

①在筆劃的上端改變成屋頂的形狀感覺更活潑

②將鳳的筆劃改變成具象圖形

③以類似色花朵作為字的底圖

④將具象或抽象的圖案劃於筆劃內後框出不同筆劃邊框

⑤利用具象的「法國麵包」當字的底圖

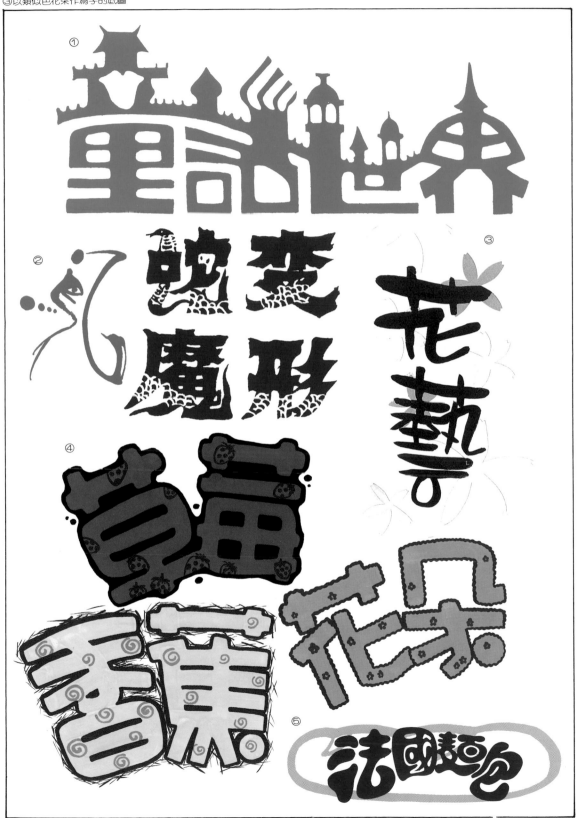

■剪貼裝飾設計範例㈠

▲麥克筆字剪貼╱

　　麥克筆字經過剪貼，重新配色後比原來的麥克筆書寫效果更為精緻、顏色更豐富而飽和，以下範例可供各位讀者參考、構思。

●類似色配色加上破壞後的字體

●將兩種顏色不同的紙貼好再割出字體

●將筆劃去除換上彩色的色塊看起來更可愛了！

●每個字體以不同顏色的紙張割出感覺更活潑

●對比的配色使字體更搶眼

●顏色交錯的背景使字體更具可看性

●加上可愛的抽象造形圖案使字體更有趣味

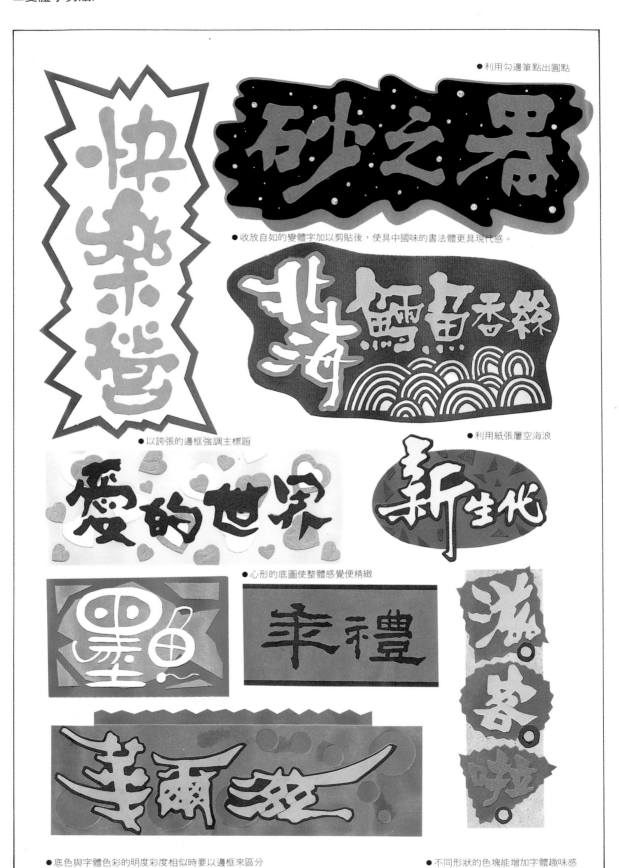

●利用勾邊筆點出圓點

●收放自如的變體字加以剪貼後，使具中國味的書法體更具現代感。

●以誇張的邊框強調主標題

●利用紙張鏤空海浪

●心形的底圖使整體感覺便精緻

●底色與字體色彩的明度彩度相似時要以邊框來區分

●不同形狀的色塊能增加字體趣味感

■剪貼裝飾設計範例(三)

▲印刷字體剪貼/

印刷字體工整容易識別是其優點,比起一般POP字體來的規律,此書籍132頁~135頁附有一般常用字眼的打字範例,可供各位讀者影印來做各種變化、製作出更具創意的精緻POP海報。

●特粗明體

●行書體

●勘亭流體

●淡古體

●超特黑體

●特粗圓體

●超特圓重疊體

▲合成文字剪貼／

將設計後的字體剪下或以筆刀挑空，加以配色組合，更能突顯設計的巧思。

● 邊框以鋸齒剪刀剪出方形色塊後錯開黏貼即完成

● 色塊壓到字的部份反白處理

● 心形的部首變化是不是如同字意一樣可愛　　　　　● 配上柔和的色彩感覺更溫暖

第六章色彩計劃設計

■色彩感覺與POP海報

　　成功的製作一張完美的POP海報除了要有好的創意及紮實的字體外,恰當的配色可說是書寫前必需考慮周密的重點;色彩是一種複雜的語言,它具有喜怒哀樂的表情,有時會使人心花怒放,有時卻使人驚心動魄。然而,色彩對感覺的影響是多方面的,會引起視覺發生作用,同時也影響到其他的感覺器官,例如:黃色使人聯想到酸的感覺,柔軟的色彩是觸覺;很香的色彩是嗅覺等都可證明色彩對人的影響是如何的複雜與多樣的。每一個色彩都有不同的個性、不同的感覺,組合在一起時,又產生另一種全然不同的感覺及效果,這些都是我們製作POP海報前必須詳加了解的課題。

■涼色與暖色

　　在色環中,以黃綠和紫色兩個中性色為界,紅、橙、黃為暖色,綠、藍綠、藍等為寒色;以彩度而言,彩度越高越趨暖和感,明度高的色彩有涼爽感,反之則有暖和感,在此筆者簡略說明讓各位讀者用運用此概念,製作色彩感覺更豐富、更理想的POP海報。

　　暖色的特性—產生激勵、奮發、溫馨感,能引起食慾,適用於有人情味的、兒童的及餐飲類等的海報配色上。

　　涼色的特性—產生鬆弛、幽柔、冷靜感,引起寒冷的感覺,適用於冷飲類、環保海報等的海報配色上。

●暖色所構成的畫面

●輕的配色

●涼色所構成的畫面

●重的配色

■輕色與重色

　　色彩使人看起來有輕重感。一般來說，明度愈高感覺愈輕，明度愈底感覺愈重。寒色系的色彩較重、暖色系的色彩較輕。色彩的輕重感覺，會影響畫面的穩定感，若把重色置於上方，輕色置於下方，便有不穩定的感覺。

■柔和色與堅硬色

　　有些色彩使人覺得很柔和，有些色彩使人覺得很堅硬。這種感覺主要是由明度及彩度所產生的。

　　通常明度較高，彩度輕的顏色感覺柔和，相反的使人感覺堅硬的色彩，通常都是明度較低、彩度較高的顏色。就無彩色而言，黑色有堅硬感，灰色有柔和感。有彩色中，涼色有堅硬感，暖色有柔和感。

■華麗色彩與樸素的色彩

　　色彩感覺有華麗與樸素之別，這種感覺主要與彩度有關，彩度愈高，愈產生鮮豔、華麗的感覺。明度的影響較小，不過明度高的色彩比明度低的色彩，還是來的華麗。

　　就色調而言、活潑、高明度、強烈的色調、具有鮮豔、華麗的感覺，而灰暗、低明度及純色調，使人有樸素感。因此製作華麗感與樸素感的POP海報前必需了解其要領才能將心中所要表達的意念淋漓盡致的發揮出來。

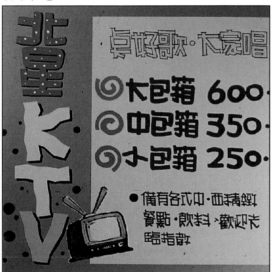

●柔和色所構成的畫面

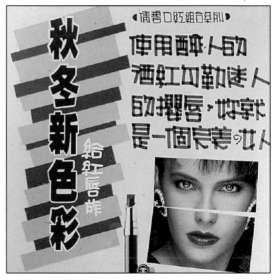

●華麗色所構成的畫面

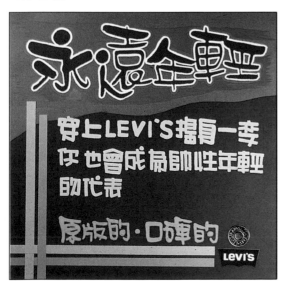

●堅硬色所構成的畫面

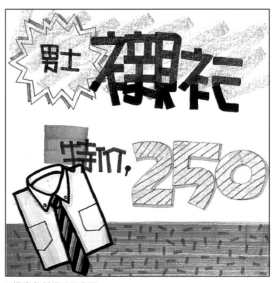

●樸素色所構成的畫面

■爽朗色與陰鬱色

人類有追求光明的本能，因此要表現爽朗與陰鬱的色彩感情，以明度的關係最為密切。

明度愈高與色彩愈具有爽朗感，明度低的有陰鬱感。

無彩色之白有爽朗感、黑有陰鬱感，灰為中性色。暖色有爽朗感，涼色則有陰鬱感。

■積極色與消極色

會引起觀者積極感的顏色，如：紅、橙…等色，稱為「積極色」；而使人有消極感的顏色，如藍綠…等色、稱為「消極色」。至於既不屬興奮也不屬於沈靜色的色彩，稱為「中性色」，如綠色與紫色，是兼具興奮與沈靜兩方面性質的顏色。大致而言，暖色屬於興奮色、而涼色屬於沈靜色。其中以紅橙色為最興奮色，而藍色為最沈靜色。

■色彩的明視度與注目性

圖形與背景之色彩，會因兩者的色相差，明度差、彩度差、面積及距離的關係，而產生容易看清楚與不容易看清楚的差別，稱為明視度。

普通色彩的屬性差異愈大，明視度愈高，尤其是明度差影響更大。

有些色彩並非明視度高，而是其特性容易引起觀者注意，容易從眾多的色彩中脫穎而出，具有醒目的效果，此即「色彩的注目性」。

以色調而言，明亮的顏色、彩度高的顏色、暖色，要比暗的、彩度低的、涼色具有較高的注目性。當然，依色彩的面積大小、強弱、位置及觀者的心理狀態等，色彩的注目性會有所不同。要增加色彩的注目性必須注意以下兩點：(1)和背景色的明度差要大。(2)愈接近補色關係的配色注目性愈大。

順序	1	2	3	4	4	6	7	9	9	
圖色	黃	黑	白	黃	白	白	白	黑	綠	藍
背景色	黑	黃	黑	紫	紫	藍	綠	白	黃	黃

●明視度高的配色順序表。

●爽朗的配色

●陰鬱的配色

●明視度高能引起注目性的海報

■色彩的共同感覺

一張成功的POP海報，除了創作者的用心竭力做最完美的詮譯外，還必需要引起觀者的共鳴，所以仍然要有所謂的共同感覺。

● 色彩的味覺感

酸：使人聯想到未成熟的果實。因此以綠色為主，由橙黃、黃到藍色為止，都能表示酸的感覺。

甜：色相以暖色系為主，明度及彩度較高且為清色者，較適於表示甜的感覺、灰暗或鈍濁的色彩並不適合。

苦：以低明度、低彩度、帶灰的濁色為主，如灰、黑、黑褐色皆可。

辣：由辣椒及其刺激性得到聯想，故以紅、黃為主。以對比性的綠、帶灰的藍為輔。

澀：從未成熟的果子得到聯想，以帶濁色的灰綠、藍綠、橙黃為主。

在設計界裡POP廣告亦是走向「萬能美工」的最佳途境，只要認真執著紮根相信只要花費少數的時間與精神便會有很大的收穫。

● 酸的色彩味覺感

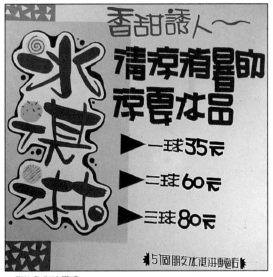

● 甜的色彩味覺感

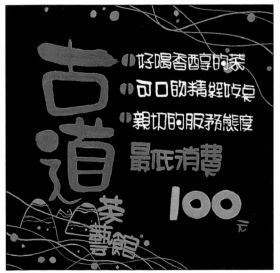

● 苦的色彩味覺感

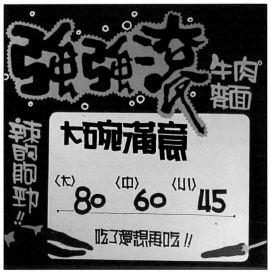

● 辣的色彩味覺感

■色彩的聯想與象徵

　　當我們看到某種色彩時，常把這種色彩和我們生活環境或生活經驗有關的事物聯想在一起，稱為「色彩的聯想」，因此聯想的範圍差距並不會太大。

　　紅色，有時會聯想到結婚喜慶，因此感到喜氣洋洋；但有時聯想到流血的現象時，恐怖不安之情油然而生，因此創作POP海報時必需要依場合氣紛、時節來表達文字所要傳遞的意念，才能讓觀者一目了然。

　　色彩的聯想，經常是由具體的事物開始，所以真實的事物成為聯想啟發的要素，但是，如果純由抽象性的思考去面對色彩，將色彩在人心理上反應表達出來，這種情形稱之為色彩的象徵。

　　色彩的象徵，往往具有群體性的看法，如白色、大多數人認為其象徵和平、光明、祥和；紅色象徵博愛、仁慈、熱情、霸氣；綠色象徵繁榮、健康、活力。任何顏色象徵的意義，可能因為環境、種族的差異而有所不同，當然所表達的構思一般來說還是需要多數的觀者認同，才能稱得上是好作品，經由筆者一一概略說明配色要領後，相信各位讀者必定更有信心創作出更有可看性的POP海報，加油！

色彩	色相	具體的聯想	抽象的聯想
	紅	血液、口紅、國旗、火焰、心臟、夕陽、唇、蘋果、火	熱情、喜悅、戀愛、喜慶、爆發、危險、熱情、血腥
	橙	柳橙、柿子、磚瓦、晚霞、果園、玩具、秋葉	喜悅、活潑、精力充沛、熱鬧
	黃	奶油、黃金、黃菊、光、金髮、香蕉、陽光、月亮	快樂、明朗、溫情、積極、活力、色情、刺激
	綠	公園、黨派、田園、草木、樹葉、山、郵筒	和平、理想、希望、成長、安全、新鮮、動力
	藍	海洋、藍天、遠山、湖、水、牛仔褲	沈靜、涼爽、憂鬱、理性、自由、冷靜、寒冷
	紫	牽牛花、葡萄、紫菜、茄子、紫羅蘭、紫菜湯	高貴、神秘、優雅、浪漫、迷惑、憂柔寡斷
	黑	夜晚、頭髮、木炭、墨汁、黑板	死亡、恐布、邪惡、嚴肅、悲哀、絕望、孤獨
	白	雲、白紙、護士、白兔、白鴿、新娘、白襯衫	純潔、樸素、虔誠、神聖、虛無、廣大

■以黃色爲主的配色

　　黃色在色彩學上屬於暖色、明度高，象徵快樂、明朗、積極、活力、刺激，和紫、藍、黑色配合製作最能製作出注目性高的海報，故讀者們在告示性海報或新產品發售會，賣場佈置時，爲了吸引大衆的目光而使用黃色爲主的海報配色是最恰當不過了；黃色除了能製作出注目性高的海報外，反之與暖色系─紅、粉紅、橘、淡黃或彩度、明度低如：灰、淡藍、淺綠、淡紫等色配合運用的還可以出營造出溫馨、柔和等氣氛，故情人節、婦幼節可使用與其類似之色系的配色來表現。

　　在此特別提出說明─黃色在生理感覺上能引起食慾，予人好吃、飽滿的感覺，故出現在許多佳餚菜色中，所以在飲食類海報中運用黃色爲主的表現是最恰當最合適的了。範例如圖：

適用節慶：婦幼節、青年節、中秋節等
適用場合：飲食類、新產品發售、夏季賣場佈置

●無彩色配色的標價卡（麥克筆字＋銀色勾邊筆裝飾）

●與類似色配色的吊牌（印刷字體＋吹畫法裝飾）

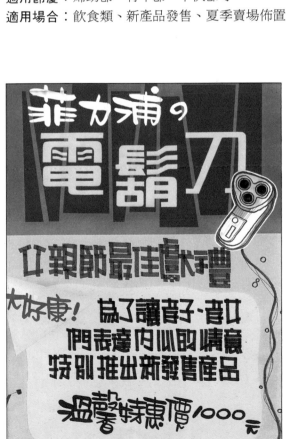
●與同色系配色的海報（合成文字＋字圖裝飾）

●與對比色配色的海報（變體字＋字圖融合）

119

■以紅色爲主的配色

　　紅色通常適合於營造過年、婚禮、聖誕節、
母親節等氣紛的POP海報配色上，一般來說在中
國人的觀念裡代表喜氣的顏色莫過於紅色了，所
以紅色在POP海報製作上算是使用最爲頻繁的
顏色；在賣場中凡折扣商品的價格卡大多以紅色
系爲主，如鮮紅、紫紅色、橘紅色等，此舉的主
要目的是使「折扣商品」更受顧客矚目，來促進
顧客的購買慾，不但適用於以上所述之節慶，也
有熱情、喜悅、爆發、危險及熱情的表徵，並能
聯想到辣味、口紅、血液、火焰、蘋果等具象實
體，所以讀者在製作相關的POP海報時可運用紅
色作爲海報主色加以配色、發揮，如此就能製作
出配合時節及感覺的作品，以下並列有許多實際
範例可供各位讀者參考，如下：

適用節慶：過年、母親節、聖誕節
適用場合：拍賣場、婚禮、畢業典禮

●與無彩色配色的標價卡（麥克筆字）

●與類似色配色的吊牌（胖胖字＋字圖裝飾）

●與同色系配色的海報（麥克筆字）

●與補色配色的海報
（在印好圖案的紙上割下圓體字）

●與無彩色配色的海報
（變體字＋字圖裝飾）

■以藍色爲主的配色

　　「穩重、紮實」最能形容藍色了，由於其象徵涼爽、理性、冷靜、寒冷，一般則在父親節、冰品冷飲類、表現冬季或寒冷感的海報中最常使用藍色爲主的配色作爲表現重點，由於能使人聯想到具體的牛仔褲、藍天、海洋等等，故多運用於年輕有活力的、自然的海報或賣場、櫥窗佈置中，如與飲料類、旅遊業等相關之行業的表現，藍色與綠色的性質頗爲類似，相同的也避免與曖昧不清或沌濁的顏色搭配爲一。如果寫副標題或內文處爲深色底時則可用廣告顏料或勾邊筆書寫，否則麥克筆的顏色可能會被紙張「吃掉」，這是用深色底製作海報時需注意的重點，才不致於功虧一喔！

適用節慶：父親節、青年節
適用場合：旅遊業、年輕有活力、自然的賣場

●與對比色配色的海報（印刷字體＋圖片裝飾）

●與無彩色配色的價目表
（合成文字＋剪貼法）

●與類似色配色的價目表
（麥克筆字＋立可白裝飾）

●與同色系配色的吊牌（變體字＋拓印法）

■以綠色為主的配色

在現今環保意識抬頭的社會中時常需要製作一些具有「環保概念」的海報，以綠色為主的海報成為必然的配色，當然以綠色為主的表現題材並不會局限於此，綠色俱有理想、希望、成長、安全、新鮮等象徵，適用於端午節、青年節、社團海報、超市賣場中，能使人聯想到田園、草木、山、樹葉、蔬果、郵差等實體，所以在營造原始的、有活力的、新鮮的櫥窗或賣場佈置上可以綠色為主做充份的表現；由於綠色在色彩學中屬於冷色系，與明度低或低彩度如：深藍、黑色等配合運用會呈現陰鬱、了無生氣的感覺，在製作時應避免與綠色愛昧之色彩配合使用，由上述概略的說明，希望各位讀者在製作時能掌握其要素，想必一定能做最恰當的詮譯！

適用節慶：植樹節、郵政節、端午節
適用場合：環保類海報、超市、社團海報

●與補色配色的告示牌（印刷字體＋具象圖案）

●與螢光色配色的指示牌（變體字＋字圖裝飾）

●與類似色配色的環保海報（麥克筆字＋字圖融合）

●與同色系配色的海報（合成文字＋圖片裝飾）

■以褐色爲主的配色

　　褐色在海報配色上使用極爲頻繁，因爲有復古、原始、中國味的特殊感覺所以多使用於茶藝館、中國味濃厚的賣場佈置中，在配色上，褐色很不好塔配其它色彩，所以需考慮的情況很多，如：一、不宜與藍色系塔配，其容易使畫面沌濁不清爽。二、欲在其上書寫文字時必需用廣顏或勾邊筆立可白等。三、明度低、彩度低不宜使用與其性質相同的色系如：藍、綠、灰、黑，襯顯宜用明度高、彩度高之色系如白、黃、橘來突顯重點，依此三要點作爲製作海報前的考慮，相信讀者在製作時一定能免除不必要發生的問題，在短時間內必能順水推舟的完成。

●與同色系配色的告示牌（麥克筆字）

●與對比色配色的價目表（變體字＋字圖融合）

●與類似色配色的海報（印刷字體＋剪貼裝飾法）

●與無彩色配色的海報（麥克筆字）

第七章 合成文字的增加與破壞

■增加與破壞的應用：

就文字的造形而言如何打破僵局創造新局便是一大難題，筆者在此提出兩種技巧可供讀者在文字設計時的參考，就是「增加」與「破壞」，增加：不外是添加額外的東西，在此強調的是利用剪貼或是筆劃的延長來改變字形原本的風貌，不再局限於一定的格式裡，詳情請看範例！破壞：顧名思義的也就將完整的字形架構予以打擊，可用立可白或剪貼的方式來設計，如範例P131停車場的字場便是利用筆刀將本身的字形破壞，使字形表現出特殊的風格。其下將為各位讀者介紹將此二種方法應用在合成文字與印刷字體的設計。

■合成文字的設計：

會書寫一手好的POP字體，在設計合成文字時應該能充份發揮，除了講求「變化中求統一」

●公字的各種字形變化

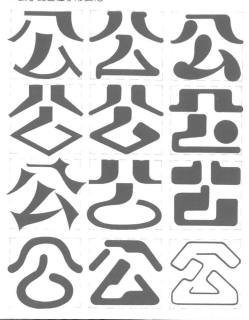

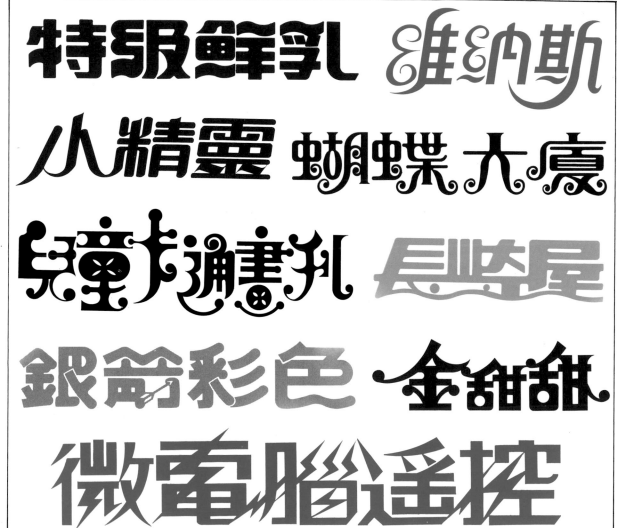

●合成文字範例

■ 合成文字設計過程（剪貼法）

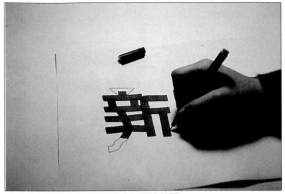

① 寫出新開幕字體影印後在上面打出草圖

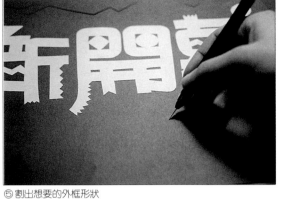

⑤ 割出想要的外框形狀

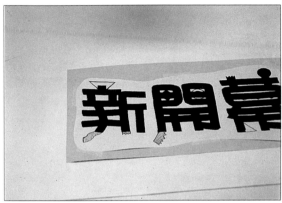

② 將其剪下貼於選好的紙張上

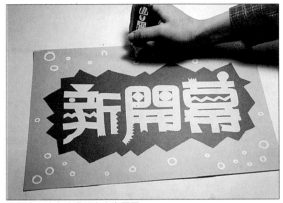

⑥ 用立可白在底色紙上畫出圓圈

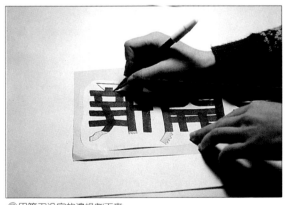

③ 用筆刀沿字的邊緣割下來

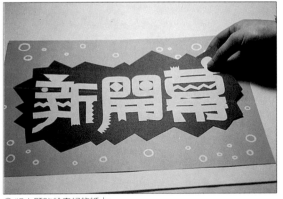

⑦ 將主題貼於畫好的紙上

④ 將割下來的字體貼於選好的底色上

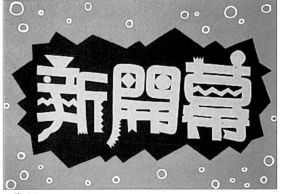

● 完成圖

■合成文字的增加與破壞

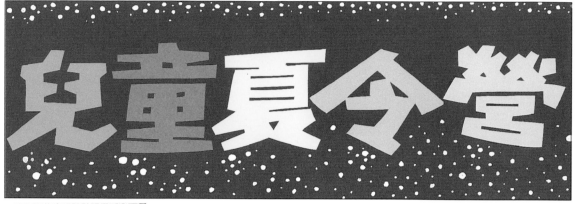

●不規則的字體設計顯得活潑可愛

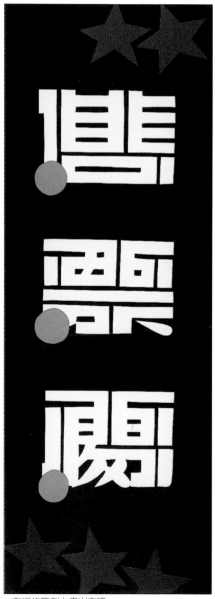

●將圓體字的筆劃連接起來

●在粗的筆劃上畫出中線

●類似毛筆字的字體設計

●在書寫正字時將筆劃增長的設計

●在每個筆劃後面加上圓點的感覺

●將字體筆劃增長打勾的感覺

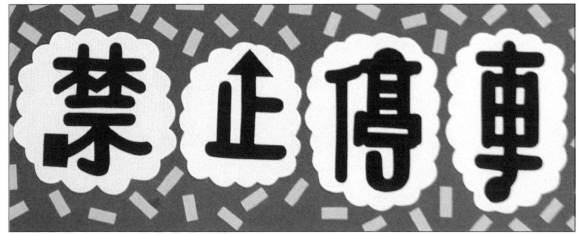
●在字體筆劃末端加上幾何造形（圓、方、三角）

第八章 印刷文字的增加與破壞

還可應用上述的增加與破壞，才不致設計出亳無生氣的字形來，但最重要的還是得確切主題，對症下藥。除了在字形架構、統一感的設定外，方可利用「增加」的技巧來延展字形訴求，採取「破壞」製造字形的趣味感，相信你將可設計出別具風味的字形來。

■印刷字體的設計：

在一定的格式裡，若是承繼傳統的文字會顯得很呆板，所以筆者在此鼓吹只要在印刷字體上面動些手腳，便會有異想不到的效果，可利用「增加」、「破壞」的製作手法，讓不活潑的字形擁有另一個新生命，以下範例都有極為詳細的介紹，可利用立可白、剪貼等橫式加以輔助使字體能輕易改變造形，本章後面附有、圓體、黑體，勘亭流體，讀者可免去照相打字的麻煩，直接的影印放大再做變化，由此可知POP的字形設計的發展空間是相當廣的。

■粗黑
精緻手繪POP海報設計叢書

■特黑
精緻手繪POP海報設計叢書

■特明
精緻手繪POP海報設計叢書

■超特明
精緻手繪POP海報設計叢書

■粗圓
精緻手繪POP海報設計叢書

■特圓
精緻手繪POP海報設計叢書

■隸書
精緻手繪POP海報設計叢書

■粗隸書
精緻手繪POP海報設計叢書

■淡古體
精緻手繪POP海報設計叢書

■楷書體
精緻手繪POP海報設計叢書

■綜藝體
精緻手繪ＰＯＰ海報設計叢書

■勘亭流體
精緻手繪POP海報設計叢書

■特圓重疊
精緻手繪POP海報設計叢書

■特黑空心
精緻手繪POP海報設計叢書

■超明立體
精緻手繪POP海報設計叢書

■圓立體
精緻手繪POP海報設計叢書

■新草體
精緻手繪ＰＯＰ海報設計叢書

■超特楷書
精緻手繪POP海報設計叢書

■行書
精緻手繪POP海報設計叢書

■粗行書
精緻手繪POP海報設計叢書

● 各種印刷字體

■印刷字體的增加與破壞設計過程

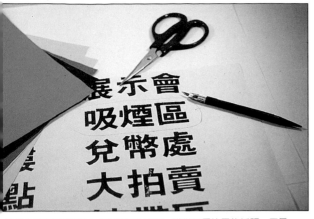

①從135頁影印放大「吸煙區」字體，準備好需使用的紙張、工具

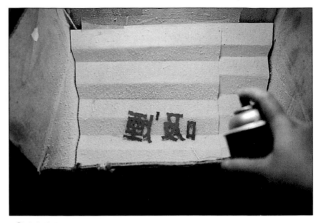

④噴上強力噴膠

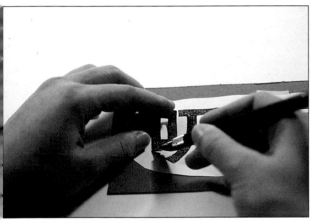

②將字體用筆刀割下來

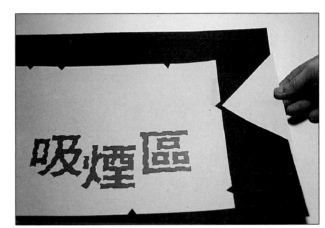

⑤貼在黃色的紙上後割出外形在加上三角形的裝飾

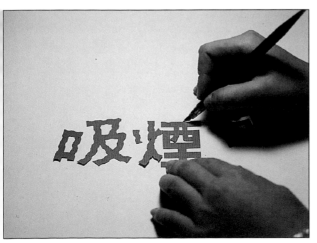

③在字體邊緣割出半圓形

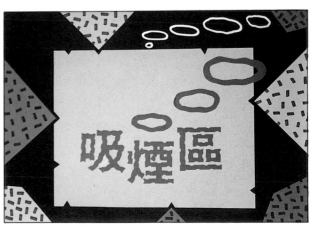

●完成圖（加上煙圈的圖形感覺更有趣）

■印刷字體的增加與破壞

● 粗圓字—利用三角形色塊加以破壞字形 （由132頁影印放大製作）

● 勘亭流體—利用筆刀將筆劃切割成尖角 （由133頁影印放大製作）

● 粗黑體—利用筆刀切割破壞後的字形 （由135頁影印放大製作）

● 特粗黑體—將筆劃增加幾合圖形裝飾 （由135頁影印放大製作）

● 粗黑體—將筆劃增加幾合圖形裝飾 （由135頁影印放大製作）

● 勘亭流體—以不規則形破壞其字體 （由133頁影印放大製作）

● 特粗黑體—利用筆刀破壞字體 （由134頁影印放大製作）

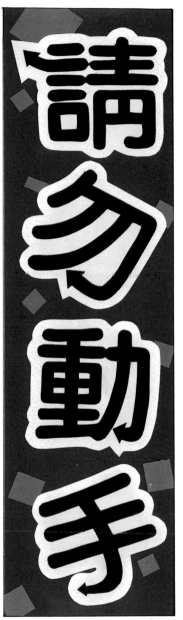

● 粗圓體—以箭頭增加其方向感 （由132頁影印放大製作）

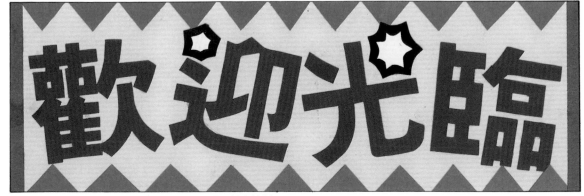

● 粗黑體—將筆劃破壞爲簡單的爆炸點 （由135頁影印放大製作）

歡迎光臨	請勿動手	停車場
今日公休	媚力登場	餐飲部
全面特價	謝絕參觀	週年慶
禁止停車	禁止攝影	報名處
暫停使用	全新開幕	特價區
銘謝惠顧	女士專用	大優待
恕不折扣	男士專用	收銀員
換季降價	訊問台	工讀生
非請莫入	收銀台	化粧室
請勿吸煙	寄物處	洗手間
謝謝光臨	服務台	休息中
殘障專用	展示會	特賣中
來賓止步	吸煙區	營業中
請上二樓	兌幣處	誠徵
精緻餐點	大拍賣	電梯
新書介紹	外帶區	

歡迎光臨　　請勿動手　　停車場
今日公休　　媚力登場　　餐飲部
全面特價　　謝絕參觀　　週年慶
禁止停車　　禁止攝影　　報名處
暫停使用　　全新開幕　　特價區
謝謝惠顧　　女士專用　　大優待
不折扣　　　男士專用　　收銀員
事降價　　　詢問台　　　工讀生
請莫入　　　收銀台　　　化粧室
勿吸煙　　　寄物處　　　洗手間
謝光臨　　　服務台　　　休息中
障專用　　　展示會　　　特賣中
禁止步　　　吸煙區　　　營業中
上二樓　　　兌幣處　　　誠徵
餐点　　　　大拍賣　　　電梯
書介紹　　　外帶區

歡迎光臨	請勿動手	停車場
今日公休	媚力登場	餐飲部
全面特價	謝絕參觀	週年慶
禁止停車	禁止攝影	報名處
暫停使用	全新開幕	特賣區
銘謝惠顧	女士專用	大優待
恕不折扣	男士專用	收銀員
換季降價	訊問台	工讀生
非請莫入	收銀台	化粧室
請勿吸煙	寄物處	洗手間
謝謝光臨	服務台	休息中
殘障專用	展示會	特賣中
來賓止步	吸煙區	營業中
請上二樓	兌幣處	誠徵
精緻餐點	大拍賣	電梯
新書介紹	外帶區	

歡迎光臨	請勿動手	停車場
今日公休	媚力登場	餐飲部
全面特價	謝絕參觀	週年慶
禁止停車	禁止攝影	報名處
暫停使用	全新開幕	特價區
銘謝惠顧	女士專用	大優待
恕不折扣	男士專用	收銀員
換季降價	訊問台	工讀生
非請莫入	收銀台	化粧室
請勿吸煙	寄物處	洗手間
謝謝光臨	服務台	休息中
殘障專用	展示會	特賣中
來賓止步	吸煙區	營業中
請上二樓	兌幣處	誠徵
精緻餐點	大拍賣	電梯
新書介紹	外帶區	

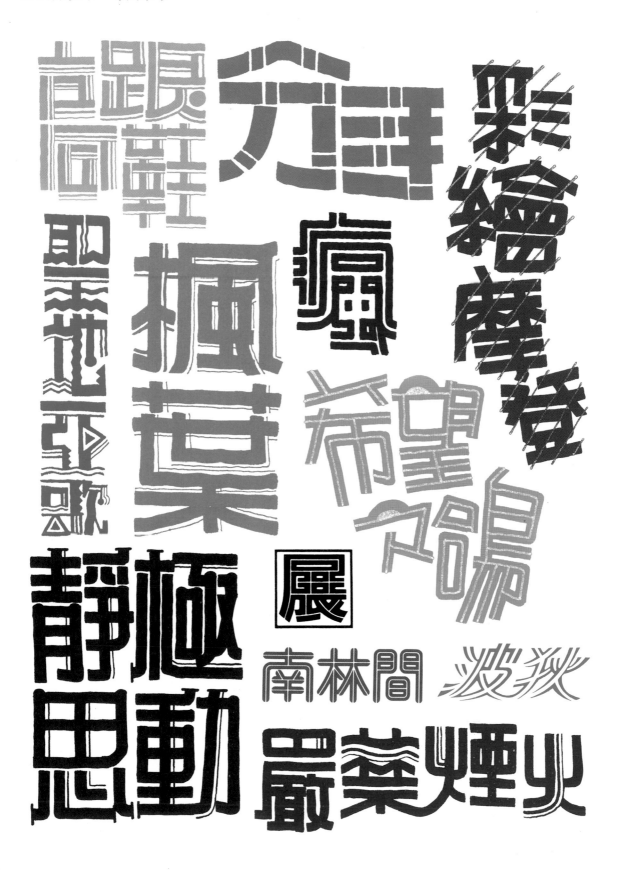

137

華爾街

抓一個夢
想在手上

方塊拼盤

紅螞蟻

倩女幽魂

鐵模

溫馨

羅馬假期

撐情

凍定情歌

直到永遠

金馬獎

普斯

魯特

新市場

鮮市場

群重中

愛教心

號外

保證

柳賀

營語

強出頭

赤礼

綠野 電腦世界

熱線你和我

發來

神運慈

黑對埸

神雕俠侶

我愛紅娘

金牌五虎將

青囍不再習

至尊無敵

好彩頭

喜報囍

綜藝萬花筒

虎　膽　風　雲

亂

豪放

蓋世英雄

放縱美麗

雄傑

喜相逢

恐怖

談北

王牌登場
▶要您們好看◀

鑽石藝
【閃閃發亮】
舞台

親期親
蜜愛人！ 精清麗
寒、文、
靈靈

田單身

連環泡
◎精采絕倫‧舉世無雙◎

新鮮刺激
整人奇店

雅痞新貴

精品‧服飾
媚

星卡秀
〈羊夫馬子才‧菜二折〉

琦麗世界
（通往幸福的最佳途境）

快樂頌
（音樂洗禮）

兩殼
咖啡‧牛排‧簡餐
田四

老饕
▼▼▼
台炭啤
菜烤酒

城市食客
/口乞‧喝‧好地方/

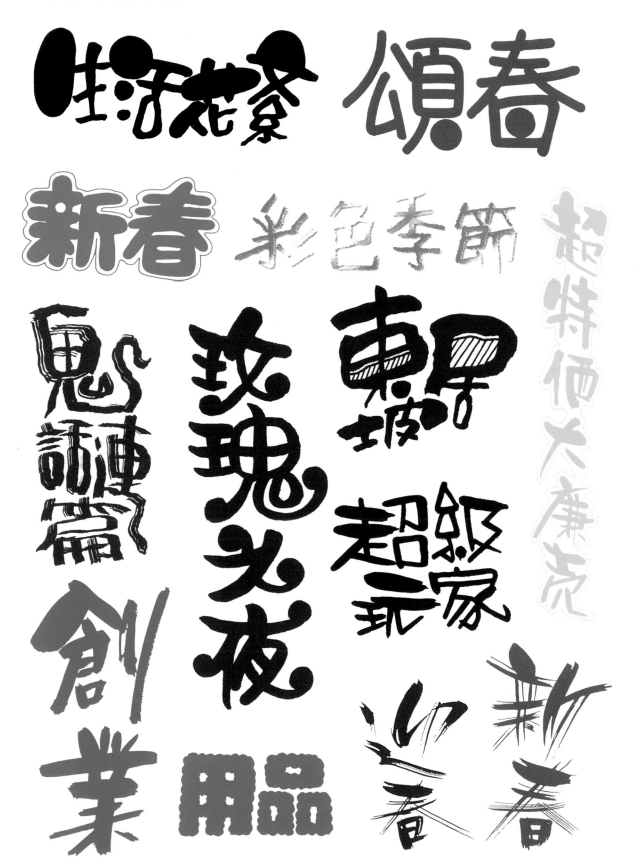

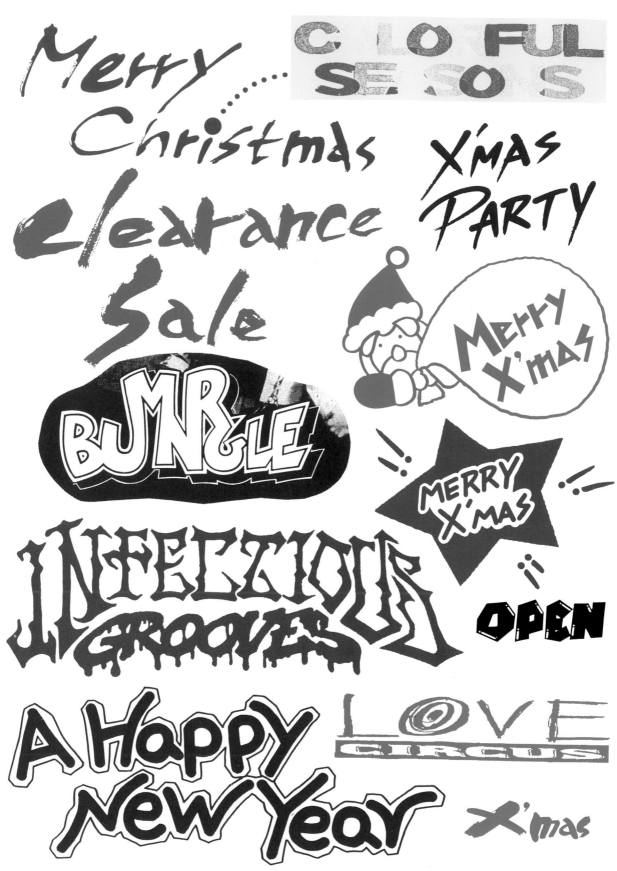

Alovéra-E

Jack & Betty

KYOKO KOIZUMI
YIZU NO ROUGE

SHOP -PING BAG

Hanako

YOU

THE STREET SLIDERS

BananaM JAM

NAGOYA FESTIVAL

FM Station

WE ARE WILD CATS

Henteko Club
Presented by Vingt-Neuf

TOKYO

LISBOA

SPECIAL

■附錄㈜─創意字體範例

全力投球

男のいる街。

家具未

妖精の森

西郷どん

不毛地帯

脇田洋画教室
1071

添野道場

花

誓
ちかい

西洋風居酒屋
ロビンソン

落花糖

園芸用品

手天童子

（顔なじみの新聞）

炎性遺伝

日本 菊花石 名品展

泥棒貴族

気流

陶美園

歳末特創大廉売

恋歌屋
RENGAYA

絵麻
for ladies fashion

珈琲

神奈川沖浪裏

宇宙幻想

日向 民芸家具 展示ご奉仕会

女獸狂乱
じょじゅう きょうらん

Candle Shop
蠟燭屋

歓人声ノ

着作権法

複合汚染

地球の頂上の島

話題

顔壺

薔薇道

深圳鑄造所

ファミリー飯店 潮華

文字盤を新書体

創新突破 永不休止

「北星信譽推薦，必屬教學好書」

新形象出版事業有限公司・北星圖書事業股份有限公司

台北縣永和市中正路498號
電話：（02）922-9000（代表號）
FAX:(02)9229041
郵撥：05445000
郵撥：0544500-7北星圖書帳戶

POINT OF
PURCHASE

精緻創意
POP
字　體

定價：400元

出 版 者：新形象出版事業有限公司
負 責 人：陳偉賢
地　　址：台北縣永和市中正路391巷2號8 F
電　　話：9207133・9278446
F A X：9290713

編 著 者：簡仁吉、簡志哲、張麗琦
發 行 人：顏義勇
總 策 劃：陳偉昭
美術設計：張呂森、蕭秀慧、葉辰智
美術企劃：林東海、張麗琦

總 代 理：北星圖書事業股份有限公司
地　　址：台北縣永和市中正路391巷2號8樓
門　　市：北星圖書事業股份有限公司
　　　　　永和市中正路498號
電　　話：9229000(代表)
F A X：9229041
郵　　撥：0544500-7北星圖書帳戶
印 刷 所：皇甫彩藝印刷股份有限公司

行政院新聞局出版事業登記證／局版台業字第3928號
經濟部公司執／76建三辛字第214743號

西元2000年8月
ISBN 957-8548-15-X

國立中央圖書館出版品預行編目資料

精緻創意POP字體／簡仁吉，張麗琦，簡志哲編著
. -- 第一版. -- ［臺北縣］永和市：新形象，
民82
ISBN 957-8548-15-X(平裝)

1. 圖案 - 設計　2. 美術工藝 - 設計

965　　　　　　　　　　　　82001937